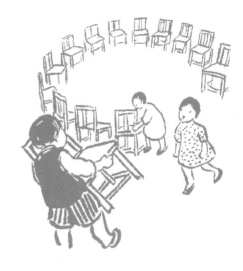

U0114143

# 爸 爸 的 畫

豐子愷 __繪

豐陳寶 豐一吟 __著

# 目錄

# 編輯小引

這裡呈獻給大家的，是著名漫畫大師豐子愷先生充滿了人間情味的漫畫及他的兩個女兒豐陳寶、豐一吟先生撰作的漫畫趣繹。

陳寶、一吟先生長期以來致力於其父著作的整理研究、漫畫的描摹復原及編纂工作，深得豐子愷先生藝術品質的精髓。本書所選漫畫，盡可能地考定其撰作的年代及背景，凡屬同題異畫或異題而同畫者，均一一收入，以見全貌，以備參比。以這種方法編纂豐先生漫畫，一定會受到喜愛並研究豐子愷先生漫畫藝術的讀者的歡迎。

豐子愷先生的漫畫，善取人間諸相，尤多兒童題材，其中的大部分，皆是以豐家姐弟為模特兒的。陳寶與一吟先生，在六十年滄桑之後，以溫馨親切的文字，朝花夕拾，從頭細數兒時舊事，娓娓道來，讀之令人心動。豐先生漫畫，又多以古詩文意境入畫，陳寶、一吟先生以其深厚的傳統文化學養，以原詩詞為畫演繹，既為畫

作點睛，又使讀者在讀畫的同時得到了古典文學的涵詠。此外，漫
畫中所表達的社會風貌及思想觀念，在今天的讀者眼中，會有一種
“舊時燕子”的似曾相識之感，讓我們多少可以得到一點懷舊的溫
情和回眸一笑的思考。

感謝豐陳寶、豐一吟先生的通力合作，使本書能以現在的面貌與讀
者見面。

編者　2000. 8

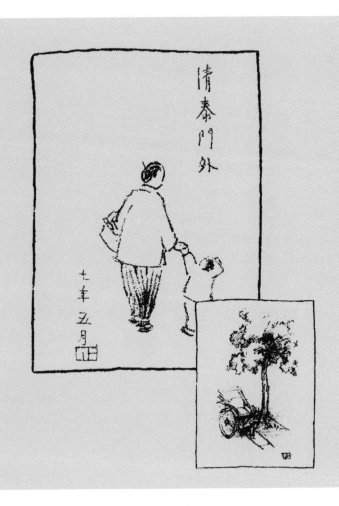

清泰門外

七年五月

# 八十一年前的畫

父親在浙江第一師範時的同學沈本千老伯笑嘻嘻地遞給我兩張鉛筆速寫，說這是我父親在學生時期畫的。我接過一看，又驚又喜。一幅畫的是杭州清泰門外一婦人牽一孩子的情景；另一幅畫一個人力車伕在打瞌睡。描出來的圖章，是一個"仁"字。署的年份是民國七年，也就是 1918 年。當時父親名"豐仁"，一點也不錯。

這兩幅原畫已經保存了大半個世紀，卻還是好好的。

"是我夾在一本透視學書裡，最近理書才發現的。"沈老伯說。原來如此！

這一下，我們所發現的父親最早的畫，比 1923 年的《經子淵先生的演講》又提早了五年。

八十一年前的往事，不堪回首！父親早已在 1975 年去世，而這兩幅畫卻一直留到了今天。它比作畫者本人還長壽呢！

(吟)

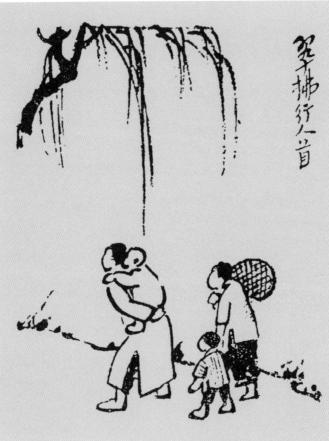

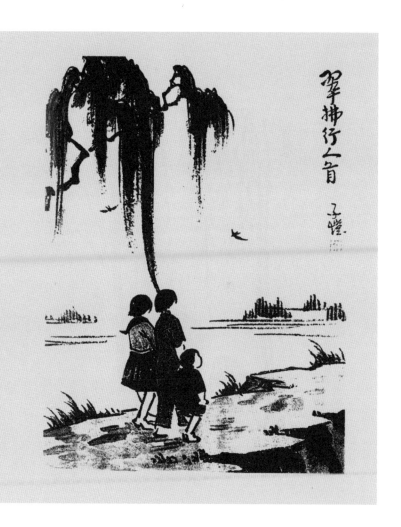

翠拂行人首

子愷

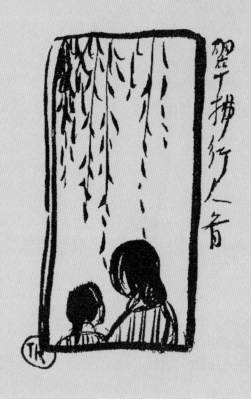

這幅富有詩意的漫畫，作於1924年左右。畫題取自北宋宋祁的《錦纏道·春遊》：「燕子呢喃，景色乍長春晝。睹園林萬花如綉。海棠經雨胭脂透。柳展宮眉，翠拂行人首。（下略）」

這幅早期漫畫中的兩位姑娘的背影、垂柳、畫框以及框邊的題字，都是隨意揮灑而成，筆調粗獷有力。

與此畫題目相同、畫面相異的，還有另外兩幅畫。一幅作於抗戰期間，畫的是一家四口蹣跚於逃難途中（柳樹下）。另一幅也是同題漫畫，但是彩色的，畫的是三人漫步於湖邊柳下。

三幅同題漫畫，屬於三個時期，反映三種意境。頗為耐人尋味。

（寶）

三幅同題漫畫，三種不同意境

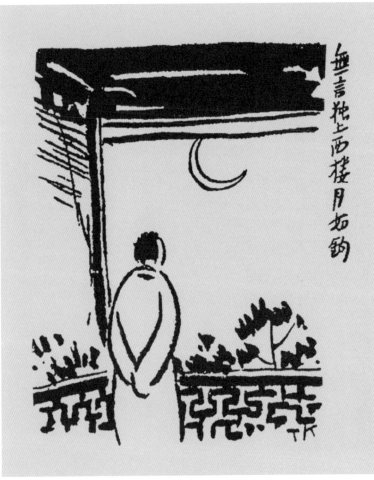

無言獨上西樓月如鉤

這是南唐後主《相見歡》中的詞句：

無言獨上西樓，月如鈎。寂寞梧桐深院鎖清秋。剪不
斷，理還亂，是離愁。別是一般滋味在心頭。

題目用古人詞句，畫中人卻穿今裝（長袍），這引起了
當時讀者的質問。當這幅畫最初發表在《文學週報》上
時，有人批評道：「這人是李後主，應該穿古裝。你怎
麼畫成穿大褂的現代人？」父親回答說：「我不是作歷
史畫，也不是為李後主詞作插圖，我是描寫讀李詞後所
得體感的。我是現代人，我的體感當然作現代相，這才
足證李詞是千古不朽之作。……」

（寶）

為什麼畫中人穿今裝？

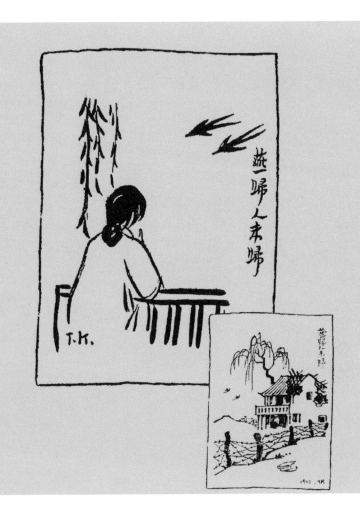

# 燕歸人未歸

畫中的女子在等待一個人——她的心上人。他是去年離開的吧，今年，春風拂面，柳絲吐綠，一雙燕子重又歸來，可他卻音訊全無，至今未歸。他究竟在哪裡呀？怎不叫人牽掛！

那時候交通不像現在這麼便利，通訊也沒有如今這般發達。要是在現在，早就通消息，知道他在哪裡了：可以發個電報過去，或者打個長途（哪怕國際長途）電話過去，問他為什麼還不回來。再不然發個 E-mail 給他，催他早點回家。

在抗日戰爭時期（1940 年），父親畫過另外一幅畫，題目也是《燕歸人未歸》，這幅同題漫畫所表現的，卻完全是另外一番光景，呈現在我們面前的，是抗戰中家破人亡的慘像。

（寶）

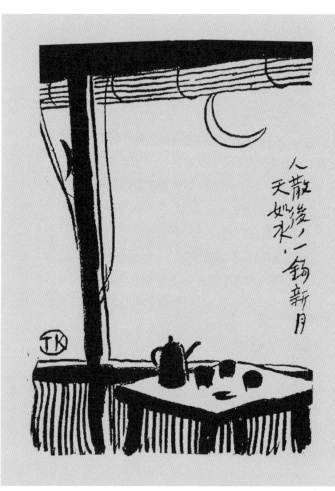

人散後，一鈎新月天如水。

子愷漫畫從此一舉成名

此畫於 1924 年，最初發表在《我們的七月》雜誌上。這是父親早期漫畫之一。

畫題取自宋朝詞人謝逸的《千秋歲·夏景》。詞的後闋為："密意無人寄，幽恨憑誰洗。修竹畔，疏簾裡，歌餘人拂扇，舞罷風掀袂。人散後，一鈎新月天如水。"

當時，父親在浙江上虞白馬湖春暉中學任教，與葉聖陶、夏丏尊、朱自清等共事。

夏天的夜晚，好友三五人聚在一起，喝茶閒談，觀賞新月，直至深夜。人散後，父親送走客人回來，畫下了這一意境。

這幅畫於 1924 年發表後，立刻引起了鄭振鐸極大的興趣。他說："雖然是疏朗的幾筆墨痕，畫着一道捲上的蘆簾，一個放在廊邊的小桌，桌上是一把壺，幾個杯，天上是一鈎新月，我的情思卻被他帶到一個仙境，我的心上感到一種說不出的美感。"鄭振鐸就向我父親要了一些畫去發表在他主編的《文學週報》上，並冠以"子愷漫畫"的題頭。子愷漫畫從此聞名於世。

（寶）

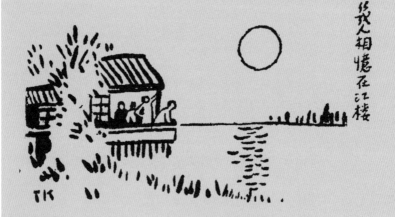

筆劃不能再簡單了，但儼然是一幅風景畫，而且四個人的神態很生動。

抗日戰爭初起時，1938 年，父親的老師夏丏尊先生留在孤島上海，我們一家則遠走西南。老師懷念學生，便以這幅畫懸掛在壁上，日夕觀覽，聊寄思念之情。所以看到這幅畫，也讓我們想起慈祥的夏太師。

我想把這一詩句的全詩背出來，可是從下句想前面頭上的句子特別困難。想了很久，只記得其上句是："想得故園今夜月"。接下來便是："幾人相憶在江樓"。難怪父親在畫中畫了這麼大一個月亮。

（吟）

## 幾人相憶在江樓

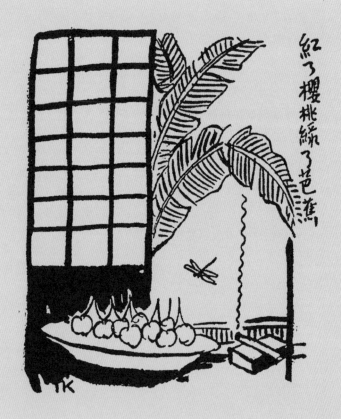

南宋詞人蔣捷的《一剪梅‧舟過吳江》全文是：「一片春愁帶酒澆，江上舟搖，樓上簾招。秋娘容與泰娘嬌。風又飄飄，雨又瀟瀟。何日雲帆卸浦橋？銀字箏調，心字香燒。流光容易把人拋，紅了櫻桃，綠了芭蕉。」

父親特別喜歡最後這三句。因此他在自己的宅院緣緣堂的天井裡種過櫻桃與芭蕉。

這幅畫是父親沒有畫人的不多幾幅漫畫之一。雖然沒有人，卻有一根點燃了的香煙。香煙擱在火柴盒上，是危險的，可見人就在近處，不等香煙把火柴盒燃着，就會有一隻手來重新夾起香煙。

流光容易把人拋，這位畫外人馬上就要過來伏案寫文作畫了！

（吟）

## 流光容易把人拋

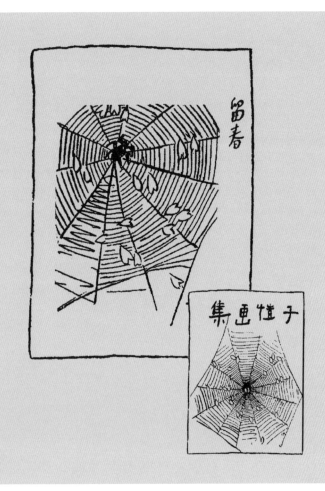

## 留春

南宋詞人高觀國詞中有這樣的一句："檐外蛛絲網落花，也要留春住。"

父親很欣賞這內容，便畫了《留春》這幅畫，收載在他的《子愷漫畫》（1925 年初版）中。

但到了 1927 年出版《子愷畫集》時，他不滿足於蜘蛛留落花了，他要在這畫冊中留住兒女們的黃金時代，讓他們永遠做天真爛漫的孩子，而不要進入虛偽的成人世界。然而，這實際上是不可能的。猶如"蛛絲網落花"，只能略微保留一點春的痕跡而已。

不過在《子愷畫集》的扉頁上，父親還是表達了他這一心願。這一回，他把自己替代了蜘蛛，畫在蛛絲網的中心，在這扉頁的反面刊上高觀國的這一句子。

畫家癡心於天真爛漫的兒童時期，於此可見一斑。

（吟）

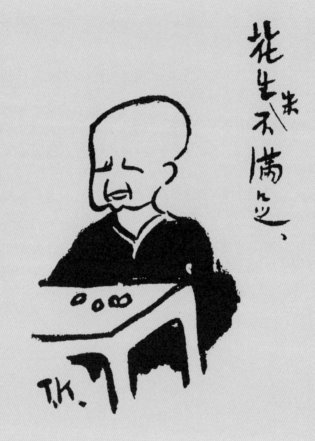

這是一幅有趣的兒童漫畫，畫的是我的一個弟弟。

花生米很香，孩子們都愛吃。他已經吃了不少，還想吃，大人給他添了幾顆，他嫌不夠，哭着要更多。

父親在《談自己的畫》一文中說：「昔日的我家的兒童，已在這數年間不知不覺地變成了少男少女，」他們將轉入社會。「觀看他們所轉入的社會，我想像這裡面的人，個個都是從天真爛漫、廣大自由的兒童世界裡轉出來的。但這裡沒有『花生米不滿足』的人，卻有許多麵包不滿足的人。」

在這裡，父親從兒童世界聯想到了成人世界。

（寶）

花生米不滿足

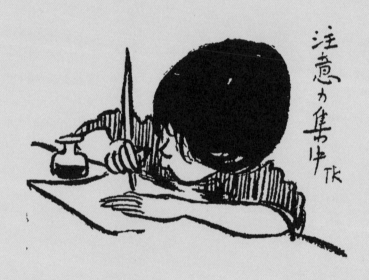

## 四歲幼兒弄筆

畫中的幼兒才四歲，年紀太小了，她坐到寫字桌邊，下巴幾乎碰着桌面。她見桌上放着紙、筆和墨水瓶，便好奇地拿起鋼筆，想寫寫畫畫。看來鋼筆在她手中不聽使喚，因此她必須集中注意力，試圖畫出個名堂來，所以筆、紙的主人進來了，她也渾然不覺。

但紙和筆的主人並不責備她，也不奪去她手中的筆，而是趕快偷偷地把這景象速寫下來。

墨水瓶放得那麼靠近手臂，我真擔心她畫畢手一伸，會把瓶子打翻，滿身、滿桌都濺滿墨水，就算爸爸不責備，也少不了挨媽媽一頓罵！

這孩子是父親的三女（義女）豐寧馨，小名軟軟。她後來當了杭州大學的數學教師，現已退休。

（寶）

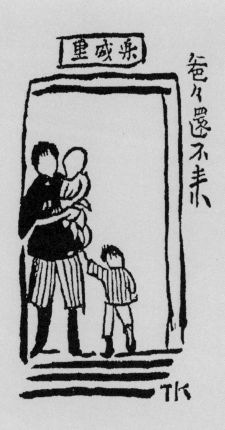

此畫作於 1925 年。當時我五六歲，弟弟瞻瞻（豐華瞻）一兩歲。那時我家住在上海江灣。父親執教的立達學園，校舍尚未落成。我家在樂盛里暫住。每當父親出門，或者去會朋友，或者去市中心購物，到差不多時候，媽媽便抱了瞻瞻，帶了我，到弄堂門口去等爸爸。這時，瞻瞻坐在媽媽的臂上，口裡唱着："爸爸還不來！爸爸還不來！"我拉住了媽媽的衣裙，在下面同他和唱。

等人最心焦，可是等到了人，卻又無比歡喜。那時瞻瞻會突然歡呼舞蹈起來，幾乎使媽媽的手臂撐不住。我陪着他在下面跳舞，也幾乎撕破了媽媽的衣裙。

（寶）

等人最心焦

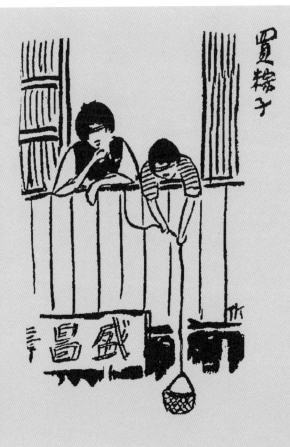

樓下小販叫賣粽子，樓上人想買來吃，但又懶得跑樓梯，便想出一個好辦法來購買：用長繩繫住竹籃，籃裡放點錢，從窗口把籃子掛放下去，叫賣者拿了錢，把粽子放入籃裡。樓上人只須將籃子拉上來，便有香噴噴的粽子吃了。

上海江灣立達學園新校舍落成之前，我家也住過這種靠沿街的樓房，也曾用這樣的辦法買過東西吃。

此畫收在 1926 年 1 月出版的《子愷漫畫》中，為該畫集寫序的鄭振鐸先生在序中提到此畫時說："這幅上海生活的片斷的寫真，又使我驚駭於子愷的寫實手段的高超。"

(寶)

懶人自有好辦法

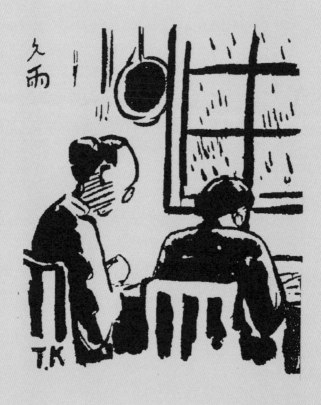

## 母親和外婆

畫中兩人是我的母親和外婆。從作畫的年代（1925年）看，母親不滿三十，外婆年居花甲。那時我才五歲。

抗日戰爭爆發時，外婆正好在我家作客，我們全家逃難出走，外婆便和我們一起逃到內地。因此，我印象中的外婆，是一位白髮蒼蒼的老人。可是對畫中這位未老的外婆和年輕母親，我卻一眼就認了出來。雖然一個是側影，另一個是背影，但兩人都被畫得很像，一看就知道她們是誰。

雨下久了，她們只能在家裡幹些縫縫補補的活兒。兩人幹得那樣投入，以致被善於捕捉鏡頭的父親畫了下來，她們還全然沒有覺察，照樣埋頭幹活。

（寶）

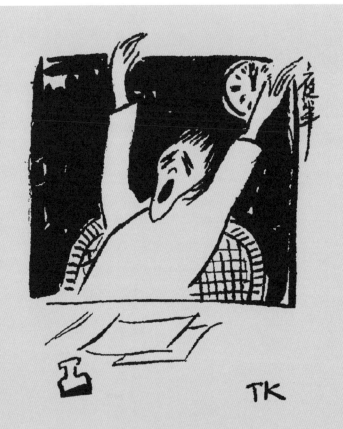

該睡了

1922 至 1924 年，父親任教於浙江上虞白馬湖的春暉中學，又曾在寧波第四中學和育德小學兼課，經常往返跋涉於上虞、寧波兩地，十分辛苦。他白天上課，課餘常與夏丏尊（他在浙江第一師範讀書時的國文老師）、劉薰宇等同事聚會、飲酒、聊天，有時朱光潛先生也來參加。

那時父親身邊有一子一女，一女即我，一子即嬰兒瞻瞻。到了晚上，他先得哄瞻瞻入睡（他把孩子接了過來，讓媽媽去忙別的），然後再備課，寫講義，或用毛筆試作簡筆畫，直至深夜。

《夜半》這幅畫，大約是當時情況的寫照。備課和寫文章已經告一段落，牆上時鐘指着 12 時，人也已疲倦不堪，不由得打個哈欠，伸伸腰，該睡了。

（寶）

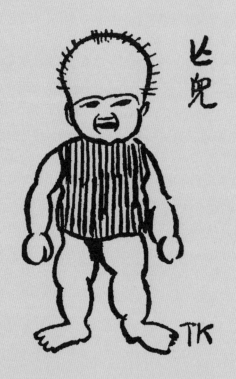

可憐的三妹！

這孩子是我那夭折的妹妹——三寶。她生於 1922 年 11 月，活到兩歲就謝世了。她去世時，母親已經生了四個孩子。小孩多，而且都還小，母親很辛苦，管吃、喝、拉、撒，又管冷、暖、病、痛，哪兒談得上優生優育！連替老三取個正式的名字都沒有空考慮。因為她排行第三，奶媽唱眠兒歌時隨口叫她三寶，就這樣叫開了。

有一天，三寶病了，病得很不輕。母親忙，自己不能分身，便叫奶媽帶她到城裡去看醫生。看畢回家，奶媽把她放在她原來坐的高椅子裡（真不該！），不久，她就這樣斷了氣！可憐的三妹，她完全是多子女家庭中的犧牲品！後來，父親根據回憶為她畫了這幅全身像，題名為"亡兒"，就算是她的遺像了。

離異後的姑媽和她的女兒軟軟一直跟我們住在一起，軟軟正好與三寶同年，父親認她為義女，軟軟就成了我家的老三。

（寶）

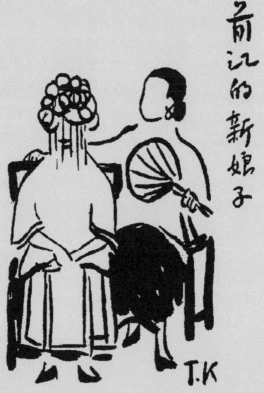

前記的新娘子

T.K

這幅畫收載在 1927 年開明書店出版的《子愷漫畫》中。畫中的新娘子是父親的老師夏丏尊先生的兒子夏采文的妻子，長輩們都叫她秋雲姑娘。她娘家是浙江上虞附近的前江鄉。

那時候的結婚儀式，完全是舊式的。新娘子穿着紅衫紅裙，頭上戴着鳳冠，再加上一塊紅綢。有一個被稱為"喜娘"的中年婦女一直陪着新娘子。想必他們結婚時是夏天，所以新娘子雖已揭去紅蓋頭，仍然很熱。那時沒有電風扇，更談不上空調。這就需要喜娘在一旁不斷地為她揮扇。

這新娘子如今已不在人世。但她的兒子夏弘寧現在上海，住在我家附近，原為上海市工商銀行副行長，現已退休。"新娘子"的女兒夏弘琰現在杭州，一二年前曾要我把這幅畫臨摹給她，作為對母親的紀念。

（吟）

前江的新娘子

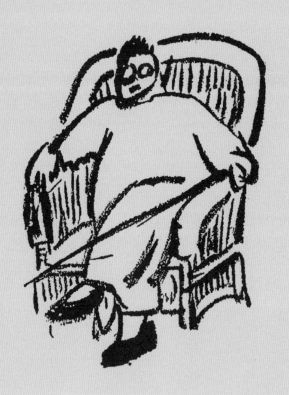

編輯者

畫中人是劉薰宇，又名心如，貴州人。早在七十多年前
——1926 年，他和夏丏尊、葉聖陶同我父親等一批人一
起籌備出版了《中學生》、《新少年》等青少年期刊。
頗有名氣的上海開明書店也是這批人創辦的。他們還以
匡互生為首，在江灣創辦立達學園。

劉薰宇是當時開明書店的編輯之一，他是專搞數學的，
負責編輯數學方面的書。他是父親的同事兼好友。

此速寫畫的粗獷筆調，與畫中胖乎乎的編輯者十分相
稱！就連那張特大的籐椅也顯得與坐者十分協調，因此
就更顯出此畫的有趣了。

（寶）

胖乎乎的劉薰宇

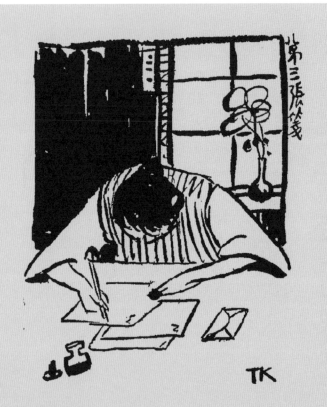

此女埋頭（真是"埋頭"！）寫長信，已經寫到第三張箋。是不是還要寫下去呢？不知道。作者先給了個題目：第三張箋。長信是寫給誰的，留給讀者自己去猜。看來不外乎以下幾種可能：

寫給家鄉父母，詳細報道近況，同時向父母請安問好。

或許是寫給分居兩地的丈夫。給丈夫寫信，不免絮語叨叨，信就寫得長了。

再一種可能就是她還沒有結婚，信是寫給情人的。情書中說些悄悄話，寫到第三張箋是不稀奇的。

這封長信到底是寫給誰的，畫中的主人公又是誰，也許只有這幅畫的作者知道。

（寶）

長信寫給誰？

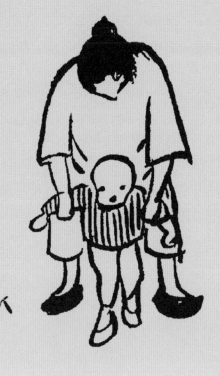

畫題 FIRST STEP 是英文，意即：初步。一歲左右的小孩
就會學自己走路。開始時要大人攙着走。孩子學步時，
對獨自走路特別感興趣，常常弄得攙他的大人腰痠背痛，
疲憊不堪；但一等到學會了自己走路，卻走不了幾步就
攔住大人嚷着要抱。

19世紀法國畫家米勒的一幅名畫也叫《初步》，畫的是
一位母親正在讓兒子自己走路，這邊有父親蹲着伸開雙
臂在接。我父親特別喜愛米勒的畫，尤其喜歡他的這幅
《初步》。如今父親自己也畫了一幅《初步》，只是與
米勒的那幅題目相同，畫面不同。

(寶)

初
步

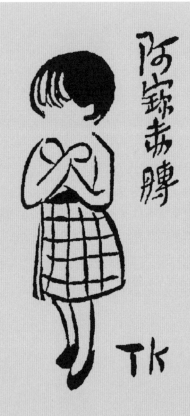

這女孩大約才三歲吧，可已經懂得害羞。媽媽為她洗完澡，在她的下身套上一條小裙子，便忙着去收拾腳盆了。她打着赤膊，還沒有穿衣服，不由得雙手交叉在胸前，怕人看她裸露的上身。她是誰？她就是阿寶，就是我——七十六年前的我！

你看，她沒有臉。難怪有人寫文章戲稱"豐子愷畫畫不要臉！"父親作漫畫，時常是意到筆不到。別看孩子的頭只畫一絡頭髮，頭髮下面一片空白，可是看上去卻同有臉一樣，我們甚至還可以想像出她的表情來呢！如果你想用筆去補畫一張小臉，把眉、眼、鼻、嘴都畫出來，請你試試看，你就會覺得畫出來反而不好，還是空着更美！印度詩人泰戈爾認為這是"高度藝術表現的境地"。

（寶）

阿寶赤膊

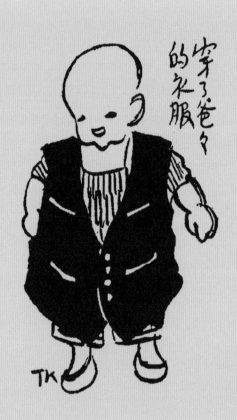

透過西裝背心，可以看到他裡面穿的是直條子方領衫和橫條子布褲，十分寬鬆舒適。外面這件西裝背心，看來是大人（很可能是他爸爸）給他穿上去的，因為從年齡上看，他自己還不會穿衣。別看套一件背心容易，那一排小鈕扣可不是那雙稚拙的小手所能扣得好的！

他穿了這件大人的西裝背心，有點兒像穿長袍。看上去他很得意，臉上笑嘻嘻的，多瀟灑！

（寶）

西裝背心像長袍

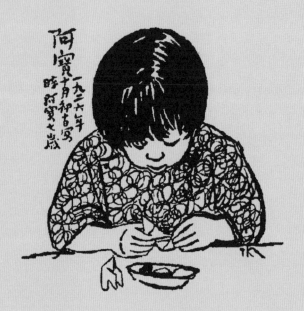

六歲多的我，正在埋頭摺紙工。一定是媽媽剛教會我這玩意兒，所以特別專心。

桌上放着已經摺好的兩件：一隻猴子，一隻"鞔頭船"（兩端有篷的"鞔頭船"比"赤膊船"難摺得多）。手裡正在摺的不知是什麼，可能比已經摺好的兩件更難，必須非常用心，否則就會摺錯。父親對着我速寫，我竟一點也沒有發覺。沒有發覺反而好，姿態更自然些。

（寶）

剛學會摺紙工

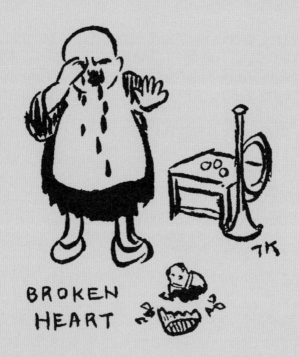

當時父親畫漫畫，常喜歡在題目中用些英文，如
PAINTER（漆工）、SNOWDROP（雪片），NAMELESS
SORROW（無名的哀傷）等等。這大概是當時的一種時
尚吧。

這幅 BROKEN HEART（心碎，斷腸），可能有點雙關的
意思：泥娃跌破，它心碎了；男孩見玩具娃娃破了，難
過得也心碎、腸斷了。

**斷腸**

他本來是想把泥娃娃供在小櫈上，以三顆糖果作為供品，
然後自己吹起喇叭作為奏樂，像大人請菩薩一樣。可是
兩隻手不爭氣，沒有拿穩，掉到地上。誰知道這玩意兒
是會碎的！如今請菩薩的遊戲玩不成了，不由得傷心地
大哭一場！

（寶）

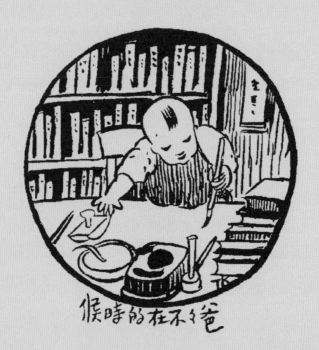

如果爸爸在家……

畫中的男孩是我的大弟瞻瞻（豐華瞻）。他趁爸爸不在的時候，爬上椅子，拿起毛筆（用左手），在書桌上亂塗一番。

如果爸爸在家，如果這時爸爸正好走進書房來，看到瞻瞻趴在他的書桌上隨意"搗亂"，弄壞了他作畫用的毛筆，爸爸一定很生氣，一定會奪去孩子手裡的毛筆，狠狠打他一頓吧？

我想不至於，因為我知道，一向喜愛兒童的爸爸是不會這樣對待小孩的。他說過：罵過小孩，他立刻會後悔，"哼喝之後立刻繼之以笑，奪了之後立刻加倍奉還，批頰的手中途軟卻，終於變批為撫。"真是位好爸爸！

（寶）

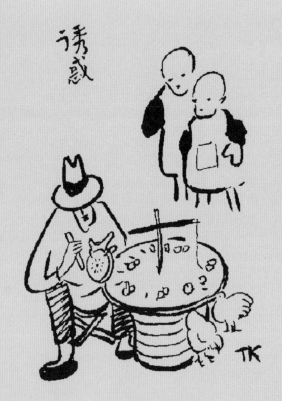

旋糖擔

我小時候，在家鄉，時常看到這種小販，我們稱之為“旋糖擔”。

“噹！噹！噹！”小鑼聲誘來了小孩們。付一個銅板（舊時一種銅幣），便可旋兩次。橫桿轉動很快，拖下來的線上有一根針，停下來時針指在哪兒，哪兒的東西就歸你。圓盤上往往畫有輻射的線條，線條有粗有細。線上放糖果或泥菩薩。凡是糖果多或泥菩薩大的（記得最大的是一尊財神菩薩），這條線一定很窄，線條闊一些，糖就少些，泥菩薩也小些。如果針停在無線的空檔裡，你就什麼也得不到，一個銅板白費了。

兩個孩子聽到小鑼聲，搖搖擺擺走過來，憨態可掬。

父親的漫畫曾受日本畫家竹久夢二的影響。這兩個小傢伙的形象只寥寥數筆，似有竹久夢二的風格。

（寶）

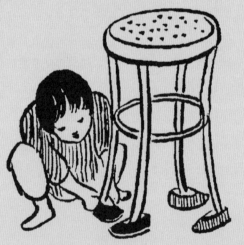

阿寶兩隻腳

凳子四隻腳

瓜瓜水腳

阿寶兩隻腳，櫈子四隻腳

有一天，早上矇矇矓矓醒過來，似乎得了靈感，童年時代的情景一下子浮現在眼前，就好像是昨天的事：媽媽為我洗好腳，穿好襪子，讓我自己去穿鞋子。鞋子在櫈腳邊。我看到櫈子光着四隻腳怪難看的，便把自己的鞋子給它穿上，又把妹妹的一雙新鞋也給櫈子穿了，站起身來一看，真有趣！不由得叫起來："阿寶兩隻腳，櫈子四隻腳！"這一叫驚動了媽媽，她邊喊邊跑過來："軟軟的新鞋給你弄髒了！呀！你怎麼沒穿鞋子站在地上？齷齪了襪子！"眼看着她要來破壞我的"傑作"了，我便努力設法保護現場。忽見爸爸向她使個眼色，叫她先別過來。爸爸很快拿起紙和筆，好似拍照一般，一下子把眼前的景象"攝"入他的速寫簿。這幅速寫畫後來成為父親的代表作之一。

(寶)

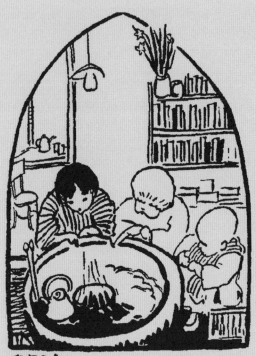

我家之冬

那時我家住在上海江灣立達學園永義里。畫中的火缸是父親從當時的日租界買來的日本式炭爐，那是一隻藍黑色細花紋的陶瓷缸。坐在火缸邊烤火的，是我、軟軟和瞻瞻姐弟三人。

火缸中放一個圓形鐵架，架上可以放水壺燒開水。如果在炭火旁放幾個小芋頭，不一會兒芋頭熟了，香噴噴的，可以剝來吃。

我家之冬有此爐，既可取暖，又有開水，還有點心吃。回想起來，真是其樂融融。

（寶）

其樂融融

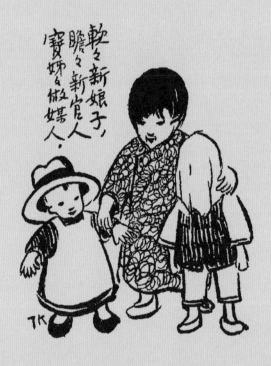

寶姐姐、軟軟、瞻瞻，是姐弟三人。其中寶姐姐是老大（就是我），軟軟是老三（即豐寧馨，又名寧欣），瞻瞻（豐華瞻）是老四。

我們小時候，曾經跟了母親到故鄉親戚家去看結婚。回到上海的家裡後，也就模仿着做起結婚的遊戲來。瞻瞻是男孩，我們就派他做新官人，讓他戴了父親的呢帽，帽邊幾乎遮住雙眼；派軟軟做新娘子，拿母親的紅包袱布蒙在她頭上，作為新娘頭上的紅兜紗。新郎、新娘都很認真，乖乖地聽媒人擺佈。做媒人的寶姐姐拉住這對新人，教他們拜天地，拜好天地又送他們到用櫈子搭成的新房裡。

當時姐弟們的遊戲，如今成為一幅漫畫留在了人間。

（寶）

姐弟三人

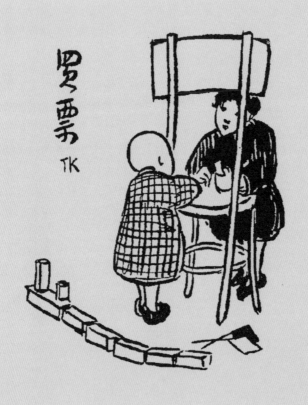

那時我家住在江灣立達學園的校舍裡，學校旁邊便是那條有名的淞滬鐵路（我國最早修築的鐵路之一）。節假日，父親常帶我們到上海去玩，有時逛公司，有時去兆豐公園（今中山公園）參觀動物園。我們出入於江灣火車站，看慣了有關乘火車的一切：買票、查票、收票……回家來便常做有關乘火車的遊戲。買票是我們常做的遊戲之一。椅子背上的空隙成了買票的窗口。我當售票員，撕一條小紙當票子。弟弟來買票，他用手在椅子坐板上一碰，算是給我錢，我就賣給他一張票。接下來，他便從地上拿起一面綠旗揮一下，一邊口中叫着"嗚——嗚——"，一邊趴在地上將積木火車開走。

（寶）

買票

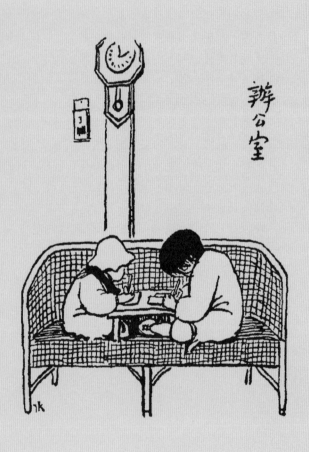

辦公室

一張籐榻，對兩個學齡前兒童來說，是夠大的了，只要在中央放一隻小櫈，就成了一間辦公室。兩人低頭辦公，挺認真的。這可不是大人們"一張報紙一杯茶"的那種辦公。

學齡前兒童，一個字也不識，辦什麼公呀？這個問題你們誰也答不上來。可是我知道，因為畫中那個大孩子就是我！

我和妹妹（軟軟）正在用"象形文字"訂計劃呢！上邊畫個娃娃，說明今天下午玩"辦小人家"的遊戲；下邊畫個火車頭，說明明天玩開火車的遊戲。妹妹是我的秘書，她對我唯命是從。看，她伸着頭，看我正在畫些什麼，以便配合我做好秘書工作。

（寶）

## 正在訂計劃

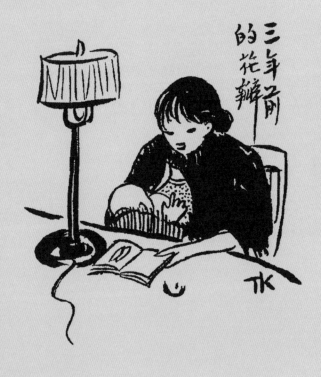

這女子顯然還很年輕，可是她已經當上了母親。她一邊餵奶，一邊翻閱舊書。

忽然間，兩個鮮紅的花瓣映入她的眼簾，使她陷入了沉思。三年前，她還是個大姑娘。她認識了一位男青年（就是她現在的丈夫）。他倆曾多次在一起談心。那是個春光明媚的日子，眼前姹紫嫣紅，萬花如錦，春風拂面，使得自己飄飄欲仙。那時只覺得人生多麼幸福！為了留住春色，她曾帶回兩個花瓣，夾入書中。

如今她已經由姑娘變成小母親。初當母親也很新鮮，很快樂。只是今後恐怕難得再有悠游自在、並肩散步，軟語低聲、傾訴衷情的那種機會了吧。

（寶）

小母親

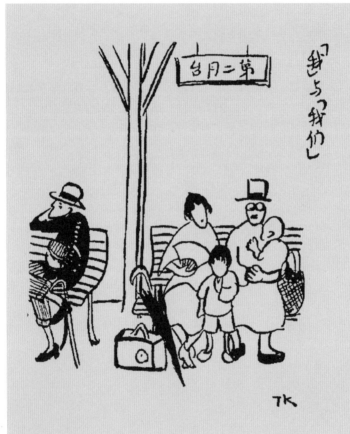

這是我小時候與父、母、弟弟一家人在火車站月台（即今站台）上候車的情景。

看了這個題目，我常產生疑問："我們"裡面已經包括"我"了，為什麼講了"我們"還要講"我"？

後來讀到父親的《談自己的畫》一文，才略有所悟。文中說，每當父親回家時，看見母親抱了弟弟牽了我在弄堂門口等他時，他就"覺得自己立刻化為二人。其一做了他們的父親或丈夫，體驗着小別重逢的家庭團圓之樂；另一人呢，遠遠地站了出來，從旁觀察這一幕悲歡離合的活劇，看到一種可喜又可悲的世間相"。我想，這裡的"我"，大約就是"遠遠地站了出來"的那"另一人"吧。

（寶）

「我」是誰呢？

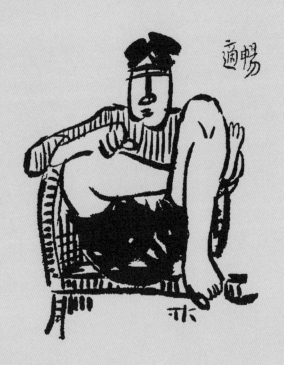

畫中人是口琴家黃涵秋，崇明人。他是父親的好友。他在日本留學時就和父親相識。父親在《吃酒》一文中，兩次寫到與“老黃”對酌的情況。一次是寫在日本的芳草如茵、柳蔭如蓋的“江之島”喝酒、吃“壺燒”。“壺燒”是“江之島”的一種名菜。另一次寫的是父親和他在上海城隍廟的素菜館“春風松月樓”喝酒，吃“過橋麵”。

因此，黃先生也是父親喝酒的伴侶。

黃先生為人很爽直。他來我家訪問，總是落拓不羈，好像到了自己家裡一樣，一屁股坐進籐椅，還把一條腿高高擱起，姿態十分暢適。

（寶）

好友兼酒伴

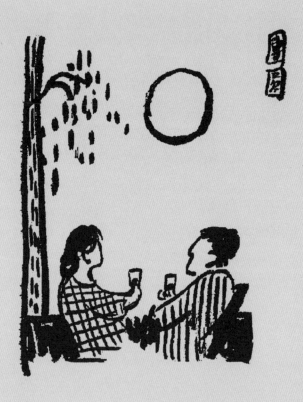

從佈局和風格可以看出,這是父親早期所作的一幅漫畫,收在 1927 年 2 月出版的《子愷畫集》中。

大約畫中的男女兩人原來是分居兩地的,中秋將臨,他倆相約回家團聚一番。

這一晚應是中秋之夜,天氣晴好,月亮滾圓。他倆對坐賞月,喝酒共慶團圓。

此畫的意境十分浪漫,畫面的佈局和作畫的筆法也富有浪漫的情調。

（寶）

中秋之夜

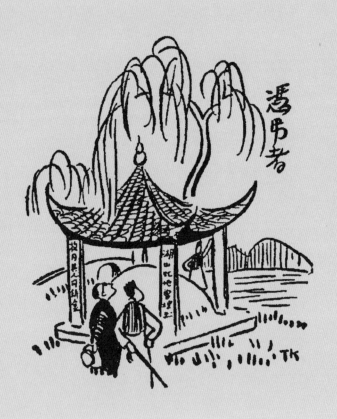

這個亭子位於杭州西湖的西泠橋畔，亭子裡是蘇小小的墓。蘇小小是六朝時南齊著名的歌妓，錢塘（今杭州）人。

亭子的柱上有一副對聯，上面寫的是："湖山此地曾埋玉，花月其人可鑄金。"

"怎麼可以在西湖上留下墳墓！"於是，"文革"中這墳墓被鏟除。

如今，亭子仍恢復了，那副對聯也恢復了，只是亭內不再有墳墓。

這是早期的漫畫，畫中的人物筆畫簡潔，神態卻躍然紙上。遠方的山和那楊柳，這種畫法在後期的風景畫中不可復見了。

(吟)

憑弔者

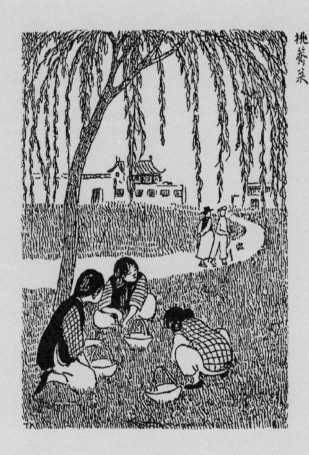

這幅畫不像是子愷漫畫——或許有人會說。但這千真萬確是子愷漫畫，只是這種畫風是摹仿日本畫家蕗谷虹兒的作風。

蕗谷虹兒的畫風，父親很喜歡，一度摹仿過，有《挑薺菜》等11幅收載在1927年開明書店出版的《子愷漫畫》中。

家中以前還藏有1929年魯迅為之寫"小引"的《蕗谷虹兒畫選》一冊（朝花社選印）。可見父親對這位畫家情有獨鍾。

可是到後來，就再也看不見父親畫這種工細的畫了。

（吟）

仿蕗谷虹兒風

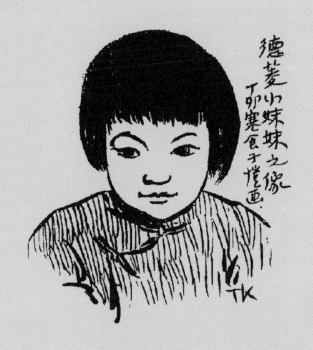

鄭德菱是我家住在上海江灣立達學園宿舍時的小夥伴，也是父親《華瞻的日記》一文中的人物，她是父親在"立達"任教時期的好友之女。她小我一歲。幾年前，我打聽到她在廣州的地址，和她通起信來。她寄我一張她六歲時父親為她畫的半身像的複印件。複印件質量很差，該黑處不黑，該白處不白，經我用黑筆、白筆仔細加工（加工時十分注意保持原畫的筆鋒），成現在這樣。丁卯是 1927 年。

1996 年 1 月，"中國（海南）立達"成立一週年，江灣"立達"創辦 50 週年紀念時，我和三妹應邀前去參加慶祝會和研討會，在海南與鄭德菱會面。她拿了這張複印畫像給大家看。當時她七十五歲。人家拿着畫像，看看她，又看看畫，都說"很像，很像！"真有意思，六歲時的畫像竟然與七十五歲的老婦人"很像"！

（寶）

「很像，很像！」

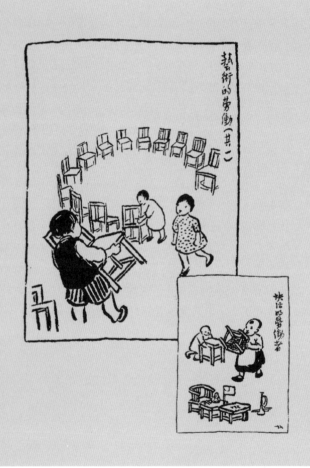

何謂"藝術的勞動"？我想，這大概是指勞動不為錢，不圖報償，僅為有趣，為開心，為藝術。只有兒童們的勞動才是如此。

父親在 1927 年寫的《剪網》一文中說，白相（即玩）很開心，"但是一想起錢就不開心"，一想起錢的交換條件，"就減殺了一大半的趣味"。

孩子們勞動時非常快活，他們一不為錢，二沒有交換條件，只有這樣的勞動，才配稱為"藝術的勞動"吧。

此畫作於 1927 年。早在 1926 年，父親另有一畫，畫中兩個幼兒在搬櫈子，做遊戲。畫題是《快活的勞動者》。可見，父親對兒童們的那種不為錢、不圖報償，只圖快活的勞動，是多麼的欣賞和嚮往。

（寶）

# 藝術的勞動

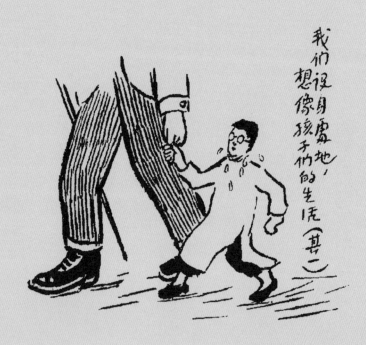

我们设身霉地，想像孩子们的生活（其二）

我每天早上去買菜，走在新村的大路上，時常看到大人牽着小孩向幼兒園走去。大人腳步跨得很大，小孩被牽着急急地向前走。他的腳步小，兩條小腿一前一後交替，頻率很高。他走走奔奔，奔奔走走，我恨不得上前去抓住大人的衣袖說："喂，老兄！走慢點！你的孩子太累了，吃不消！" 當然我不好意思這樣做，眼看着小孩奔着跑着走遠了。

如今看了這幅畫，更加同情孩子了。其實，要設身處地替孩子想想的，不止走路這一件事。大人們！請你們在生活中時時處處多為小孩想想吧！

<div style="text-align:right">（寶）</div>

# 新村大路上所見

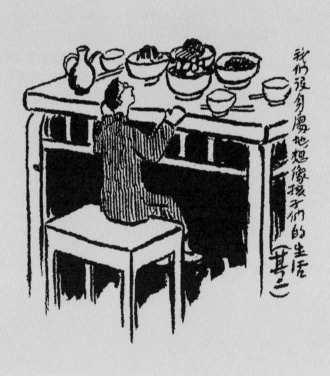

我们没身历其地想像孩子们的生活（其二）

父親一向喜愛孩子。他經常設身處地為孩子們着想。孩子們笑了，他覺得比他自己笑更快活；孩子們哭了，他覺得比他自己哭更悲傷……孩子們不舒服、不高興，他有切身之感，好像自己不舒服、不高興一般。

在他於 1927 年所寫的《〈兒童的年齡性質與玩具〉譯者序——兒童苦》一文中，一開頭就這樣說："我近來深感於世間為兒童者的苦痛。椅子都是小孩子所坐不着的，桌子都比小孩子的頭高……"

## 兒童苦

這幅畫於 1928 年 10 月發表在《教育雜誌》上，可說是把該文形象化了，看了這幅畫，你就會對兒童深表同情。

在我家，"去日兒童皆長大"，已經連孫輩都是大姑娘或花季少女了，但不知如今有小孩的家庭中，是否還存在 "兒童苦" 的現象？

（寶）

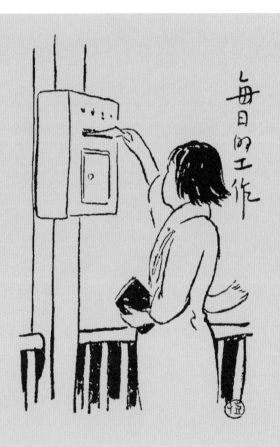

這是 1931 年 9 月上海開明書店出版的《學生漫畫》中的一幅。這個女學生每日的工作是寄一封信。

不知這封信是寄給誰的？寄給外地父母，報道自己的生活與學習的情況嗎？可能是的。但那也不必每天一封啊！

那麼，想必是寄給男朋友、寄給情人的了。談情說愛，講不完的悄悄話。這種信，即使每天一封也不為多。

(寶)

信寄給誰？

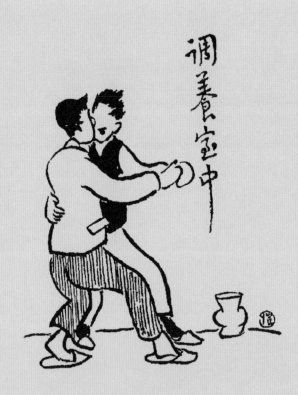

# 發瘧的人最幸福了

父親在杭州浙江第一師範學校（那是一所寄宿學校）唸書時，學校裡有個調養室，凡學生有病，經舍監和校醫批准，可以住進調養室去休養。父親把調養室稱為"寄宿舍生活中的自由鄉"，在那裡，"起居可以隨意早晚，不受鈴聲的支配。舍監先生不來點名，上課可以堂皇地缺席。"父親還說："病勢輕微又病狀顯著的病是我們所盼望的。發瘧的人最幸福了。"又說，入調養室後，"在瘧勢不發作的時間，喜歡上的課依舊可以去上，不喜歡上的課可以公然不到。這真是學生的幸福病！"

看！畫中兩個養病的學生穿着拖鞋在跳交誼舞呢！多麼逍遙自在！

（寶）

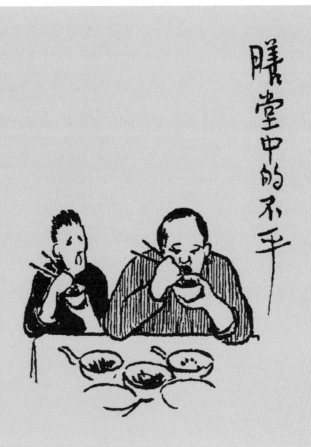

# 膳堂中的不平

在學校的飯廳裡，這種不平的現象屢見不鮮。

父親在《寄宿舍生活的回憶》一文中曾提到過此種現象。膳廳裡學生的位置是舍監先生編定的。如果你不幸而被派定與胖子同坐一邊，你就得餐餐「偎傍了一個大胖子而躲在桌角上吃飯」。父親還講了發生在家鄉某次喜宴上的一個小故事：有一位吃虧不起的先生，在吃喜酒時恰巧和一個老實不客氣的大胖子同坐在桌子的一邊。大胖子獨佔了桌邊的三分之二，這位吃虧不起的先生就問他：「老兄，你出多少喜儀？」大胖子一時不解，直率地回答「我送四角」。那人接着說：「原來你也送四角，我道你是送六角的。」畫中的這一現象發生在學校的膳堂裡，那瘦子並未問大胖子繳多少膳費。他「究竟是在受教育的人，客氣得多」。

（寶）

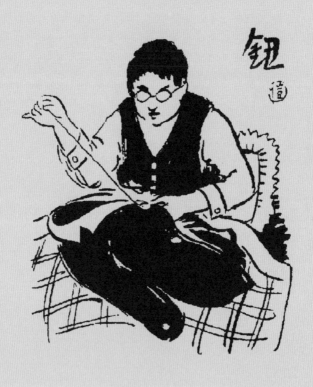

這是男生宿舍裡常見的一幕：外衣上的鈕子鬆動了，脫落了，誰來縫上去？為這點小事到女生宿舍裡去找人幫忙，有點不好意思。

求人不如求己，還是自己學着縫吧。縫着，縫着，也就學會了。後來就買來針線，隨時備用。

這件上衣早上就要穿的，昨夜沒想到，就這麼躺下睡了。今朝一起來，只好急來抱佛腳，坐在被窩裡趕快把鈕扣釘上，好穿了去上課。

（寶）

男生宿舍裡所見

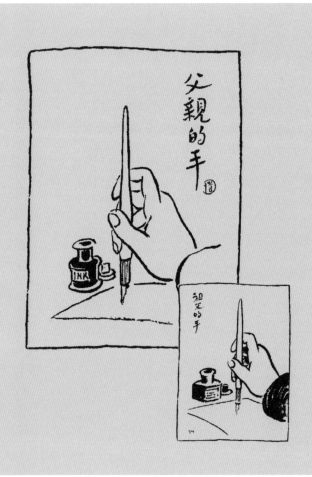

1931 年上海開明書店出版的《學生漫畫》中，收有這幅
《父親的手》。當時做父親的人，大都不慣於用鋼筆寫字，
他們是用慣了毛筆的。硬要他們這一輩人用鋼筆的話，
拿筆的姿勢便如畫中所示，用執毛筆的姿勢來執鋼筆。

十幾年之後，父親應開明書店之約，將戰前出版、當時
早已絕版的那些畫集中的漫畫重畫一遍，於 1945 年出版
了《子愷漫畫全集》。在此集中，父親將《父親的手》
一畫改題為《祖父的手》，因為那時的父親們已經學會
用鋼筆寫字，不再以執毛筆的姿勢來執鋼筆，但祖父一
輩卻仍然只會用毛筆，堅持以執毛筆的姿勢來執鋼筆，
因此父親便把"父親"兩字改為"祖父"。一詞之變，
反映了社會的滄桑。

(寶)

父親的手

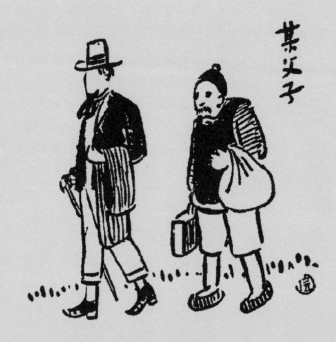

父親的早期黑白漫畫，往往是"可以看看，又可以想想"的，而且漫畫的題目很重要，時常起到"畫龍點睛"的作用。就拿眼前這幅畫來說，一個西裝筆挺的年青人，後面跟了一個提箱子、拿包裹的老人。兩個人顯然屬於不同階層。他們是什麼關係呢？老人或許是年輕人叫來的僱工吧。

可是當讀者一看題目，心裡馬上忿忿不平起來：原來替年輕人拎行李的是他的老爸！這傢伙！他平時在家是怎樣對待父母的，不說也能料想得到。如果這時年輕人碰到一位朋友，問起這老人是誰，他大概會回答："這是我家的傭人。"

(寶)

把老爸當傭人？

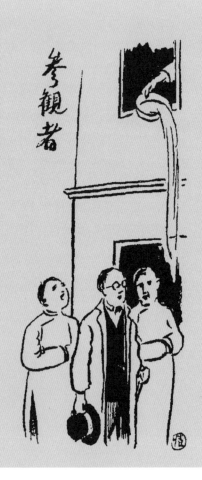

樓上的人也太不文明了，一盆髒水往下倒，也不看看下面有沒有過路人。校長袖着手，正在向參觀者介紹本校情況，全然不知道"水禍"將臨。可是跟在後面的陪同人員卻已看到了樓上人的不文明舉動，他正張着嘴要喊，但已來不及，再過一秒鐘，校長將被淋得滿身髒水。髒水還會濺到貴賓的頭上、臉上、身上。接下來將是責罵樓上人，向客人道歉，洗頭，洗臉，換衣服，弄得主人尷尬，客人難堪！這幅畫給人以焦急和擔心。

（寶）

「水禍」將臨

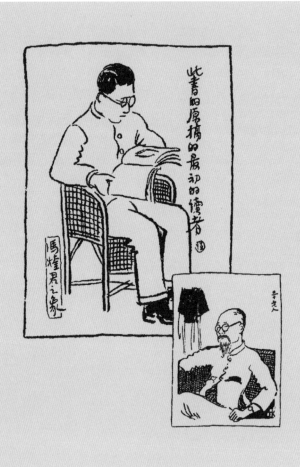

此畫即原稿的最初的鉛筆圖

馬燈君之象

老人

畫中人馮煃（煃應作奎）是我的遠房表叔，又名豫振，我叫他豫振伯伯。他的父親即我父親另一幅畫《三十老人》中的那位老人，我父親叫他"五伯"，因為五伯不止一個，背後就稱他"馮家裡五伯"，以資區別。

這位"馮家裡五伯"才三十歲就顯得很老。他不但長相老，腦筋也有點老。他是個讀書人，相信"讀書做官"，希望兒子長大後能當官，比如說，考秀才，考舉人，然後通過殿試中進士，當大官。但那時科舉已經廢除，他左思右想，決定讓兒子高中畢業後去考大學法律系，將來可以當個法官。法官麼，好歹也是個官。

後來抗戰軍興，戎馬倥傯，我家避居大後方，鄉親音訊全無。我的這位表叔——畫中人"馮煃君"，後來情況如何，不得而知；但有一點可以肯定：他沒有做官。

(寶)

當法官就是做官？

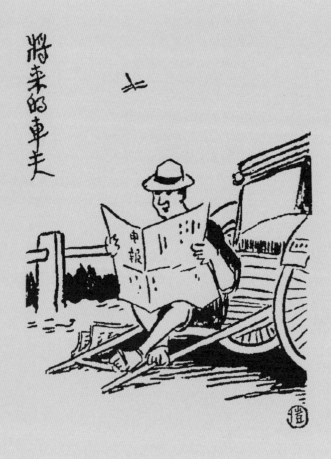

1931 年 11 月，父親發表在《良友》畫報上的這幅畫，寄托着他對掃盲的希望。建國後，這一希望逐步成為事實。到 1960 年，父親竟親身遇到了一個名叫邱以廣的三輪車伕。父親坐了他的車，一路與他閒聊，發現他不僅識字，而且能讀書看報。他還與父親談論豐子愷的畫。

他問："老先生今年高壽？貴姓？"，得知姓豐後，他說："豐這個姓很少。我只知道一個老畫家豐子愷……我在報上常常看到他的畫。"

當他得知坐在他車上的正是豐子愷時，深感榮幸，連忙停車去買來一本冊子請父親作畫留念。父親在《新年隨筆》（1960 年 11 月）一文中說："我望着他的背影出神，回想十一年半以前上海的'黃包車伕'，和這個人比較一下，心中發生劇烈的感動。"

(吟)

將來的車伕

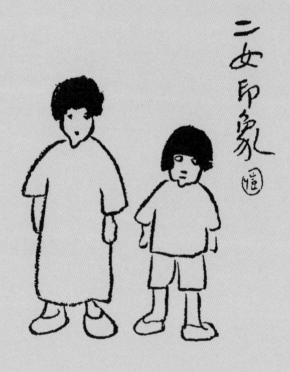

我們小時候，父親常說我有個尖下巴，又說三妹軟軟的
兩個腮幫往下垂。軟軟的這一特徵，在《我家之冬》一
畫中尤為明顯。

這幅畫，畫的是父親對自己的兩個女兒的印象。他把他
對兩人的印象並排畫在一起，讓讀者兩相比較。

看，我的下巴被畫得那麼尖，如果刺在身上，大概有點
疼。

（寶）

## 阿寶和軟軟

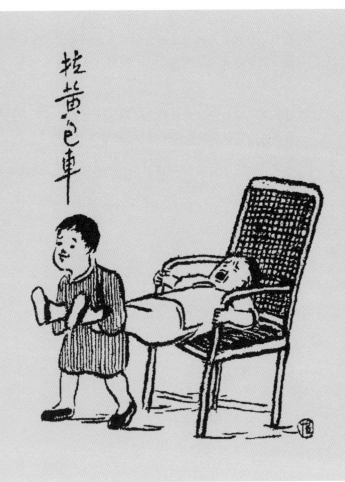

小孩喜歡玩，這原是他們的天性。他們會想出各種辦法來玩，有時叫大人想像不到。

畫中兩個男孩在玩拉黃包車（即人力車）的遊戲。我想像，開始時大約是穿白衣、白褲的男孩坐在籐椅上不安份，想躺下來，沒想到兩腿剛一伸，就被穿條子衣的男孩接住，高興地拉起"黃包車"來。被拉的孩子很尷尬，急得哭了。兩人一哭一笑，構成了有趣的畫面！

一個各由自取，一個頑皮透頂。

（寶）

一個哭，一個笑

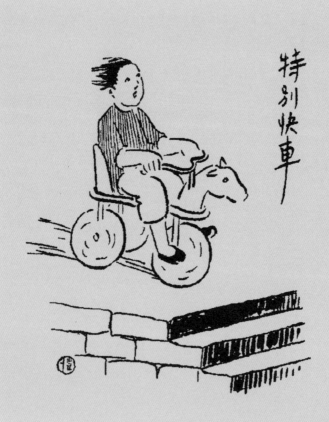

當心！

他騎在小馬車上開"特別快車"兜風，快了風才大。兜風真有勁！他趾高氣揚得意忘形，只知道一個勁兒往前踏，可沒有想到這條路雖長，卻已經到了盡頭，接下來便是石級。只要再踩一腳，便是人仰馬翻！等待他的將是一場"車禍"和醫院裡的急診。正如家鄉一句俗話所說的："小人快活有災難。"意思是說：每當小孩玩得快樂的時候，等待他的將是一場災難。

(寶)

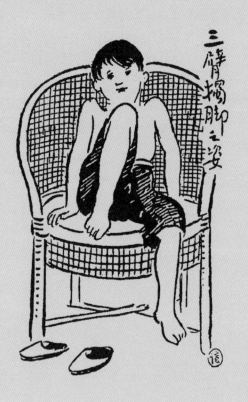

這男孩是我的弟弟瞻瞻（豐華瞻）。他那時大約七歲。

你看，他坐在籐椅上，腳掛下來碰不到地！腳不碰地便沒有個支撐，坐着不舒服，因此他把一條腿抬起來擱在籐椅上，這樣坐更舒服，更穩當。

由於一條腿抬了起來，便形成上面三條肢體、下面只剩一條的姿態。一眼望去，似乎他有三條手臂而只有一條腿！

眼明手快的父親抓住了這一漫畫題材，一下子就畫了下來，加上一個早就想好的題目：《三臂獨腳之姿》。

（寶）

三臂獨腳之姿

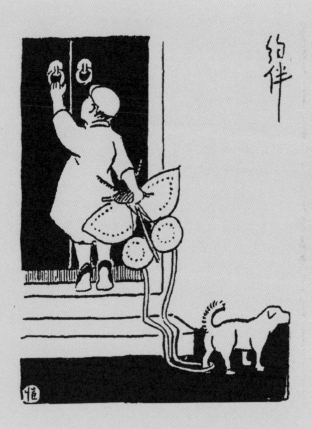

風箏，即紙鳶，又稱鷂子。放鷂子，一個人不行，要有
另一個人幫忙，替他"送鷂"，即雙手持鷂高舉，趁風
順時把鷂子往上一送，放鷂者順勢拉着鷂子奔幾步，同
時放線，鷂子就放飛上去了。所以放風箏必須約伴。

但也許他的同伴也有風箏，兩人一同放，可以互相幫忙，
而且更有勁。

但這小夥子太粗心大意了，風箏的飄帶被狗腳套住，他
還沒有發覺。讓我們對小夥子提個醒：快回頭看看！否
則的話，一忽兒狗向前跨步，飄帶就會斷掉！這下子風
箏就放不成了，多麼煞風景！

（寶）

# 快回頭看看！

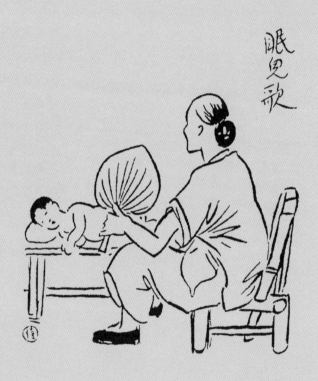

我們的母親，生下第一胎時，自己就沒有奶。於是，只好為孩子請奶媽。必須說明，那時候請奶媽或保姆，幾乎只要供她膳宿，即使有工資，也是很便宜的。而伙食費在當時也很便宜。不然的話，爸爸一個人賺錢，怎麼養得起我們一大家子！

我從小寄養在鄉下，餵奶期過後，接回家來，由一個叫李家大媽的人管我。我和她睡一牀，晚上，她會給我搔背，唱嘔啞嘲哳的眠兒歌給我聽，夏天還為我搖蒲扇。

可是這畫裡的孩子怎麼是個男的？或許是我二哥吧。那老太明明是我親愛的李家大媽。難道她也管過我二哥？我有點兒吃醋呢！可能是爸爸少畫了一些頭髮。不管怎麼樣，那一定是我！

（吟）

那一定是我！

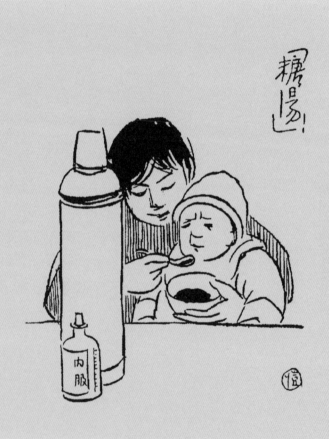

"你爸爸漫畫中有許多人物，都是畫他的子女，一定有不少是畫你吧？"常常有人會這樣問我。

其實，爸爸畫這類漫畫時，我還太小，甚至還未出生。他畫的，大多是我的哥哥姐姐。

不過這一幅，他說畫的是我。我病了，媽媽給我餵藥，哄我說是糖湯。

我們兄弟姐妹很多。據說有一陣子（祖母病了，不能替媽媽分勞），媽媽晚上要帶四個孩子睡一牀：我大姐、二姐、大哥、二哥。我是末拖女兒，媽媽顧不到我，我小時候被送往鄉下去吃奶。

但在我生病的時候，勞碌的母親還是把她慈祥的母愛分一份給我，親自為我餵藥。

（吟）

## 媽媽親自為我餵藥

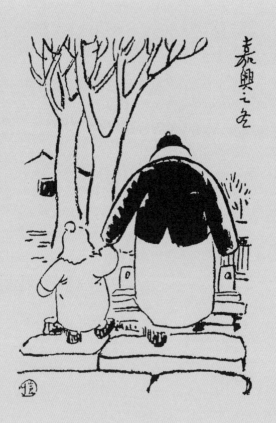

## 重重疊疊的半圓形

我家住在嘉興的時候，父親寫文、作畫之餘，常喜歡到附近走走。出門左轉彎便是楊柳灣，那裡有條河，河邊一排大樹。

那年冬天，天氣特別冷。有一次父親走在河邊，看見一個大人牽着一個小孩走在石板路上。父親從他們背後望去，只見兩人都穿得脹鼓鼓的。那大人是個胖子，他在長袍外面穿一件馬褂，頸上戴一條很粗的圍巾，頭上戴一頂碗帽。從背後望去，大人那黑色馬褂的兩袖從左到右形成一個很大的半圓形，這上面是白色圍巾的較小半圓形，再上面是黑色碗帽的更小半圓形，碗帽上面的白色帽頂，結束了這重重疊疊的半圓形圖案。一層又一層黑白相間的半圓形疊在一起構成的幾何圖形，引起了畫家的興趣，他趕快把它速寫下來。

（寶）

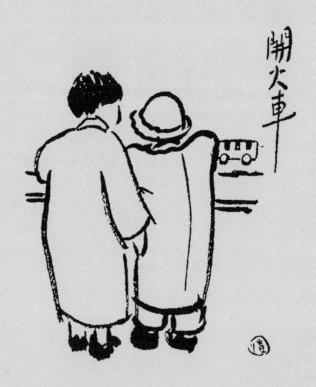

那時父親在上海江灣立達學園教書，我們家住在學校對面的教職員宿舍裡，左鄰右舍都是父親"立達"的同事。立達學園的旁邊，便是上海最早的那條淞滬鐵路。

父親平時忙於備課、教書、作畫、寫稿。有空時，常抱着瞻瞻牽着我，出去看火車，或者在鐵路邊散步。可以說，我們的童年是在鐵路旁邊度過的。

瞻瞻耳濡目染，對火車特別感興趣。在家裡，只要看到積木，他便搭火車。父親還買來玩具火車。他常常口中喊着"嗚——嗚——"，玩得忘記吃飯。有時火車要"交車"，他一個人忙不過來，便拉我一起"工作"。

（寶）

姐弟倆

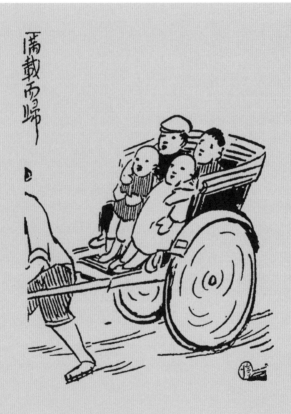

畫中的車子叫黃包車，也叫人力車。如今年輕的一代大概都沒有見過這種車子（除非在電影裡看到過），更沒有坐過，至多聽說過罷了。

一輛黃包車，一般載一個大人，或者一個大人帶一兩個小孩。這裡卻坐了四個小孩，沒有一個大人。從畫題看，車上人是回家去，車中坐的是四兄弟吧。看上去戴鴨舌帽的孩子年齡最大，車到之後大約由他付錢，或者，車伕是認識的，車上人根本不用操心付錢的事。

（寶）

# 黃包車

30 年代初期，我家在嘉興南門住過將近兩年。凡是父親畫中有這種躺椅的，一般都是那個時期的作品。

畫中的女孩是我，那時約十一歲。身旁的男孩是弟弟華瞻，那時約七歲。

納涼而擠在一張躺椅裡，哪來的涼?! 但大家都喜歡這張又光又滑的舊躺椅，擠在一起也情願。躺着畢竟很舒服，況且兩邊的靠手碰上去涼冰冰的，十分適意。

（寶）

擠在一起納涼

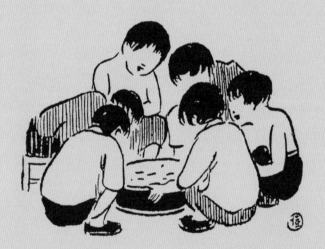

小朋友喜歡小動物，什麼小狗、小貓呀，小兔、小白鼠呀，金魚、蝌蚪呀，蟋蟀、蟈蟈呀……他們都喜歡。

畫中一大堆小朋友，正興致勃勃地圍着一隻水盆在欣賞。欣賞什麼？多半是金魚吧。

也可能盆裡養的不是金魚，而是他們剛才從野外的溪溝裡抓來的無名小魚。

金魚也好，無名小魚也好，對他們說來一樣可愛，一樣好玩。這一大盆小生物，夠他們興奮大半天了。

（寶）

## 欣賞什麼？

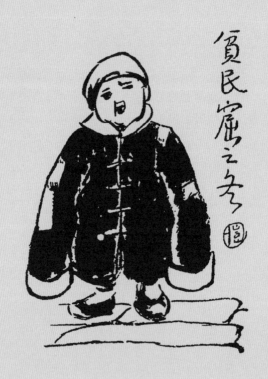

穿了爸爸的破棉襖

窮人沒房子住，租不起，更買不起，只好在城市的周邊地區搭個破棚暫且棲身。聚居於此的人越來越多，形成了一個地區，通常稱之為貧民窟。貧民窟裡的居民，大多是吃不飽、穿不暖的。大人們自己已經是勉強在活下去，卻還要生下一個個孩子來。冬天來了，幼兒號寒。孩子畢竟是娘身上的肉，媽媽不得不把他爸的破棉襖替他穿上。暖和是暖和了，但他感到很不方便——袖子太長，手也伸不出來，叫他怎麼活動？難怪他一臉的愁苦相！

（寶）

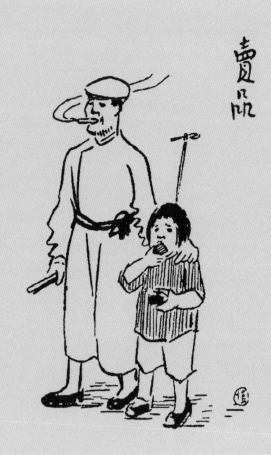

我們家鄉有一種習俗：在要出售的物品上插一根稻草，上端打一個結，表示這物品要賣掉。這種打結的稻草，被稱為"柴咯咯"。

現在，"柴咯咯"竟插到小女孩頭上去了！

這個嘴裡叼着香煙的男人，如果是女孩的爸爸的話，肯定是個好吃懶做的人，或者是個輸了錢的賭徒。

天下有這樣狠心的父親嗎？多半是一個陌生人吧。他要賣的可能是拐騙來的女孩。那女孩竟不知道自己將被賣掉，還在那裡吃糕呢。

這幅畫大約畫於 1931 年。當時，街上時而會出現這種情景。要是現在，這個人販子早就被抓起來了。

（吟）

插「柴咯咯」的女孩

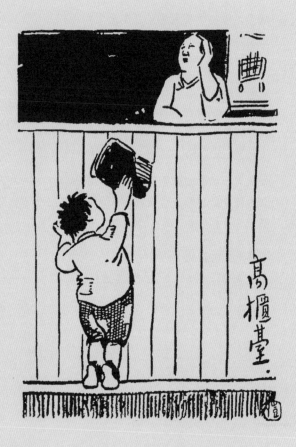

年青人可能看不懂這幅畫，還以為小孩拾到了什麼東西要交給高櫃台後面的大人。

其實，一個"典"字，以及小孩的一身補丁，就道出了一個辛酸的故事。

典當，就是用實物作抵押，向這家"當舖"借錢。

為什麼大人自己不來，要叫這麼幼小的孩子來。肯定是大人病了，家中揭不開鍋，才差這個孩子送來這點舊衣服。孩子太矮小，店員根本沒注意到他。低下頭來看看吧，這孩子多麼可憐！

不錯，這是寫舊社會。可是，如今也還遺漏下一些貧富不均的現象。

在實際生活中，我們也常常會疏忽一些貧困者。伸出你的手，獻出你的愛心，給普天下的貧困者一點溫暖吧！

(吟)

## 低下頭來看看吧

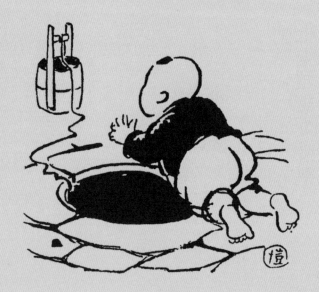

父親在這幅畫上用"！！！"作為題目，大約他實在想不出更好的題目來。"！！！"表示緊急求援。

誰家的父母這麼大意，放嬰兒獨自在門外爬？我看了這幅畫心驚肉跳，恨不得過去一把把他抱開。但是，他的處境實在太危險了，我在琢磨如何抱法：從洞口的一邊跑過去嗎，恐怕情急之下自己會滑進井裡；從嬰兒的右邊去抱他嗎，又怕不小心碰着他反而使他落入井裡。看來還是從他的前方伸手過去，抓住他的兩臂往前拖，這樣比較安全、穩妥。

寫到這裡，我又看看這幅畫，只覺心裡"別、別"跳！

總而言之，"井"不可以沒有蓋！

（寶）

心裡「別、別」跳

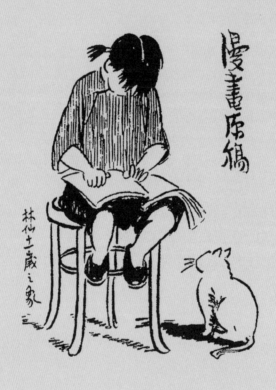

## 漫畫原稿看得入神

那年（1930年）我家住在嘉興楊柳灣金明寺弄4號，那裡的環境十分清靜。這是一所龐大的老式房子。在這裡，父親辭去一切教職，專心從事筆耕。

一個夏天的傍晚，二妹林仙（現名宛音）端了一張櫈子，捧了一大疊漫畫原稿，坐在階前風涼處逐一翻看。忽聽父親說一聲"好了"，她不知是怎麼回事，抬起頭來一看，原來她坐着翻閱原稿的形象早已被父親畫了下來。

此畫是1932年1月上海開明書店出版的《兒童漫畫》中的最後一幅。

（寶）

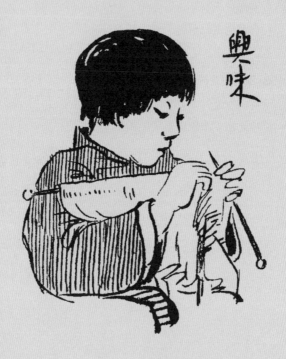

興味

媽媽教我打毛線。初學者不宜打毛衣，那太難了，要收針，要放針。對初學者來說，最方便的是打一條圍巾。打圍巾，除了學會針法外，只要懂得每一層的開頭一針和最後一針如何打法（使圍巾兩邊光爽、整齊）就行了。看來這是一條冬天用的大圍巾。我打得很認真，很小心，生怕一根針不小心脫落了，那就得去麻煩媽媽為我重新穿上，我自己是修復不好的。

因為是初學，興味很濃，父親便取了這樣一個題目：《興味》。

（寶）

初學打毛線

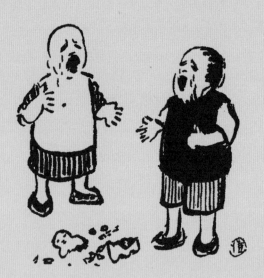

多可愛的一個泥娃娃，怎麼會掉在地上摔破的？肯定是兩個孩子你搶我奪，不小心一脫手，在地上跌得粉碎。這下好了，誰也玩不成。兩人傷心得大哭。他們都抬起雙手，不知如何是好。

那光頭男孩看上去比穿黑背心的男孩年歲小些。年小的孩子哭聲高，年歲大一點的，聲音就低一點。一個高音，一個低音，形成了哭聲的二部合唱。

（寶）

哭聲二部合唱

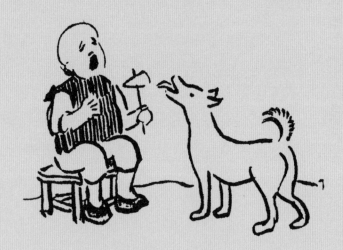

糍禍

粽子，就其形狀來說，有三角粽、四角粽、小腳粽、尖腳粽、枕頭粽等等。其中以三角粽為最小。

畫中男孩大概不過三歲，大粽子吃不了，吃三角粽最為適宜。媽媽為了方便，把粽子插在一根筷子上，讓他一口一口地咬來吃，自己轉身去忙家務了。

粽子的香味引來一隻大黃狗，它伸出舌頭，恨不得把粽子一口吞下。孩子急得大哭。

哭吧！媽媽聽見哭聲會跑過來把大黃狗趕走的。但要是媽媽在廚房裡忙着炒菜，沒有聽見，那怎麼辦？眼看一場"粽禍"就要臨頭……

（寶）

哭響點，讓媽媽聽見！

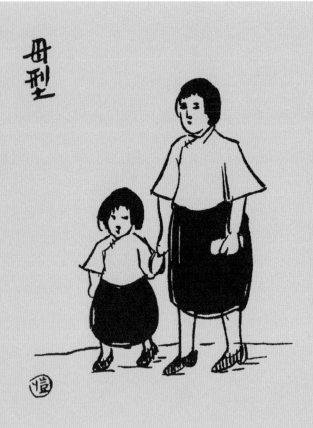

父親有篇文章講述"兒童的大人化",其中提到"兒童
服裝的大人化"。他說,近來有一種女子時裝,"前襟
之短僅及臍部,下端渾圓如戲裝的鐵甲,兩袖像兩塊三
角板,裙子像斗篷,是極時髦的女裝。……不料這種裝
束現在竟不僅用於女郎,連七八歲的小孩也服用了。我
常常看見,馬路上有這樣裝束的母親攜着這樣裝束的女
孩,望去宛如大型小型的兩個母親,而小型的更奇形可
怕。"他還說:"我不肯相信這一對是母親與女孩,只
覺得是一個大型婦人和一個小型婦人。"父親認為這樣
打扮的女孩"不但不美觀",而且對她"實在生起一種
非常的惡感",覺得這是"殘廢的、奇形的"女郎。"她
走近我身旁的時候,我覺得非常可怕,不期地起了一陣
戰慄。我似乎看見做戲法裡的矮人,不敢逼近她去。"

(寶)

兒童的大人化

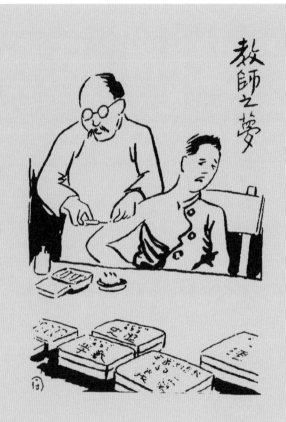

當教師的，總希望自己的學生多掌握一點知識，而且掌握得快一些。但學生往往很調皮，不肯好好地用功。教師恨不得把各門知識製成針劑，給學生一針針地注射到體內。如果能這樣，多爽脆！

現在的教師，恐怕也有這種夢想。不過，現在的針劑，品種還要多。畫中只有五盒：地理、歷史、數學、黨義（相當於現在的政治），以及只露出一半的一盒和正在注射的一盒，大約是英語和語文（那時稱為英文、國文）吧。

現在的中學生才不止這些課程呢！他們的書包好重，即使揹了針劑上學，恐怕也夠重的！

（吟）

教師之夢

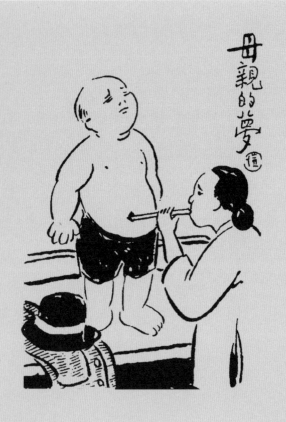

做母親的含辛茹苦地撫養孩子，總是盼望孩子快快長大。

父親畢竟是漫畫家。他想表達這一點，竟想出來用一根吹爐火的管子對着孩子的肚臍眼吹。

那時候，孩子往往不止生一個，做母親的還那麼急切地盼兒長大成人。

如今，提倡獨生子女，做父母的盼望孩子速速長大的心情就更加迫切了。

可憐的孩子！看來他的肚臍眼被吹，味道挺不好受。不然，他怎麼會皺眉呢？

況且，長大後，出了兒童的黃金時代，就要挑起生活的重擔。還是慢慢長大吧！

（吟）

母親的夢

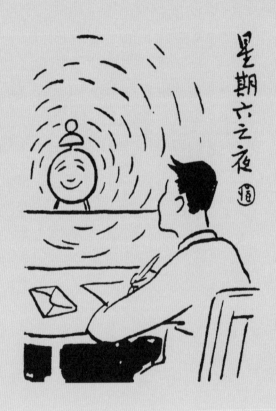

這幅畫是 1934 年發表的。那時候，每週只休息星期日一天。所以星期六之夜是最高興的時候。換了現在，就等於星期五之夜。

一週的工作日結束了，即將進入休息日，這天晚上，確實是愉快的。可以做一些自己愛做的事。畫中的男學生，或許在寫情書。此刻他心花怒放，覺得那隻鐘也在對着自己微笑。一切都是那麼甜蜜！

(吟)

一切都是那麼甜蜜

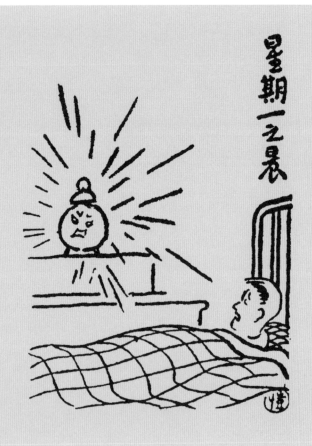

星期一的早晨，總好像和其他幾天的早晨不一樣，尤其是現在實行了雙休，休息了兩天之後，星期一要起早就顯得特別艱難。不開鬧鐘吧，怕到時候醒不來；開了鬧鐘，它的鈴聲實在令人可恨！請看，那男學生明明聽見鬧鐘已在鬧了，卻還賴在牀裡，無怪乎鬧鐘要發怒了。

其實，過了星期一的早晨，星期二、三、四、五就沒有什麼困難，都能按時起牀了。

以前沒有雙休日，每週只休息星期日一天。這一天應該是最高興的。但父親認為"預想往往比實行快樂"，甚至提出"實行的悲哀"一說。由此推斷，最高興的日子不在星期天，而在星期六。現在是雙休，則在星期五。其實，星期四離星期五已近，星期三離星期四已近……以此類推，每天都應該是高興的。盛年不重來，一日難再晨，應該珍惜每一天，不要討厭星期一的鬧鐘吧！

<div style="text-align:right">（吟）</div>

## 不要討厭星期一的鬧鐘

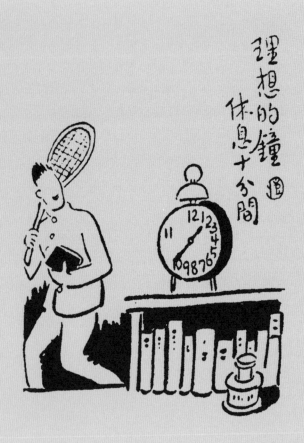

雖然人人都想學習，怕失學，但人人又都貪玩。下課休息十分鐘，趕緊去操場打球，只恨鐘走得太快。於是，學生有了自己理想的鐘：長針走到 10 字上，下課鈴響了，而從 10 字到 12 字，這十分鐘特別長，在鐘面上佔了 20 分鐘的時間。反之，上課的 50 分鐘，則擠得緊緊的，只佔了 40 分鐘的時間。

這幅畫作於 1934 年，六十五年後的今天，恐怕學生仍然喜歡這種理想的鐘。

唉，其實學習也重要，體鍛也重要，只恨一天只有二十四小時，太短了，不夠用！

(吟)

一天的時間太短了

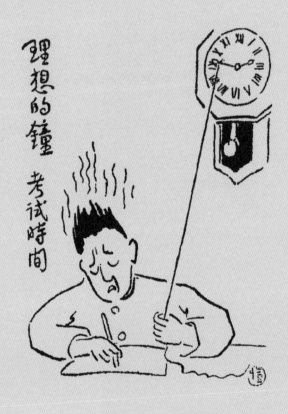

發下好幾張卷子來，密密麻麻的，時間卻只限於一個課時。真急人啊！這個男學生急得頭上冒煙了。但時鐘毫不留情，一分鐘一分鐘地過去。怎麼辦？恨不得有一根繩子，一頭縛住長針，另一頭掌握在自己手裡。來不及了，就把繩子拉住，不讓長針往前走。

只要是學生，恐怕都有這種心情。

其實，僅僅用測驗、考試來判斷學生對知識掌握的程度，是不合理的。有的學生平時成績很好，到考試時要怯場；有的則平時成績不好，考試時碰巧得了高分。

應該以平時成績為準。那樣，我們畫中這位男學生就不至於頭上冒煙了。

(吟)

急得頭上冒煙

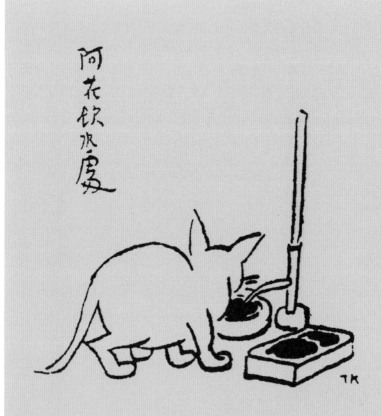

父親於 1934 年 7 月 15 日作了《熱天寫稿》一文，訴說熱天寫稿筆頭易枯之苦。該文於 8 月 1 日登載在《論語》雜誌上。文中有這樣一段話："那隻小貓阿花每天要來飲水一二次。這幾天天氣特別熱，牠又穿上那件翻轉皮外套，熱得厲害，口也渴得厲害，每天要來飲水三四次。雖然不是牛飲，但水盂的容量畢竟有限，禁不起貓飲三四次的。所以我把乾結的筆……伸進水盂裡，往往不得潤濕，非另外設法求水不可。"

這幅畫是 1934 年 5 月 24 日發表於《申報》的。一畫一文，可謂互相配合，亦可互相 "作證"。

從這一文一畫中可以看出兩點：一、父親很喜歡貓，任牠爬上自己的書桌在水盂中飲水；二、父親十分勤勞，大熱天也要寫稿，不歇夏。

（吟）

**阿花飲水處**

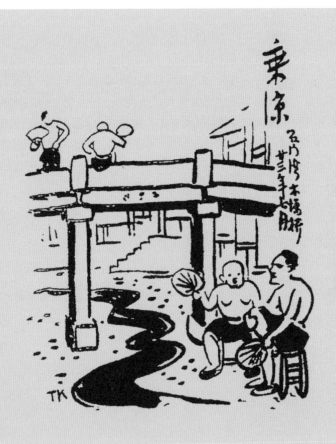

豐子愷故居緣緣堂位於浙江省桐鄉市石門鎮上。緣緣堂
附近有一座橋，名木場橋，是父親幼時的游釣之地。
1934 年夏天，天大旱，木場橋下的運河（這是大運河的
支流，叫後河），竟也枯乾了，只剩下小溪似的一條細流。
人們可以到河牀邊上乘涼了。這種旱情，至今六十五年
了，再也沒有遇到過。

這幅畫發表在 1934 年 7 月 10 日的《申報》"自由談"上，
我們直到去年才發現。

這幅畫與父親的隨筆《肉腿》（1934）、《雲霓》（1935），
創作於同一個時期，都是寫大旱的。父親在《肉腿》一
文的末尾說："近來農人踏水每天到夜半方休。舞場裡、
銀幕上的肉腿忙着活動的時候，正是運河上的肉腿忙着
活動的時候。" 這一鮮明的對照，寫出了作家對勞動人
民的深切同情。

（吟）

石門灣木場橋

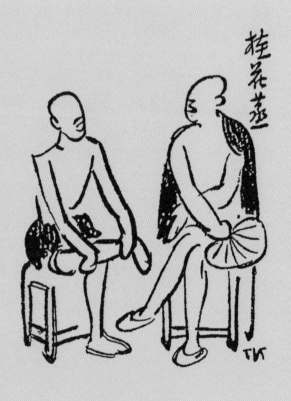

桂花蒸

不要以為兩個人在商量着如何蒸桂花。"桂花蒸"是石門的方言，意思是在農曆八月間，桂花將開時，天氣異常悶熱。故鄉的人就稱這一段時期為"桂花蒸"，大約是表示老天爺在蒸桂花，所以蒸得人間這樣悶熱。

你們看，一個人不穿衣服，把衣服披着，另一個人則乾脆赤膊。熱得好厲害啊！

父親的畫，帶有很多鄉土味。他不僅喜歡畫故鄉的風土人情，甚至在畫題或隨筆中直接把家鄉土白用進去。有些土白，只有家鄉的老一代人才能解釋。我們有責任趕快為這些土白作注，不然的話，下一代人就真的會以為兩個人要蒸桂花了。

（吟）

不是蒸桂花

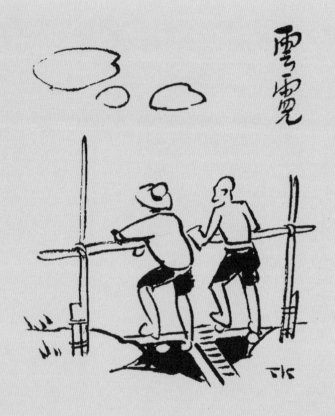

1935 年父親寫了《雲霓》一文，講述了 1934 年家鄉一帶大熱、大旱的情景。那時，"大熱的苦悶和大旱的恐慌充塞了人間"。大家每天愁熱、愁水。田裡、浜裡、小河裡都已見底，只有運河裡還有一點水。運河兩岸架起了七八百架水車，把水從大河踏進小河，再由小河踏進港汊，再由港汊踏進田裡，總希望能挽救部分秧苗。可是人們所踏進來的水，還趕不上一日照臨 15 小時大太陽的蒸發。

忽見東南角上出現幾朵雲霓，向人們顯示欲雨的現象，維持着他們的一線希望。但雲霓終於隱伏到地平線下，人們空歡喜一場。每天如此。

文末父親這樣說："我覺得現代的民間充塞着大熱似的苦悶和大旱似的恐慌，而且也有幾朵'雲霓'始終掛在我們的眼前，時時用美好的形狀來安慰我們，勉勵我們，維持我們生活前途的一線希望，與去年夏天的情況無異。"

（寶）

大熱加大旱

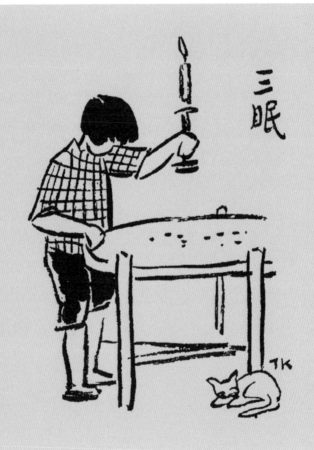

起視蠶稠怕葉稀

我們的家鄉——浙江桐鄉一帶，屬於絲綢之鄉。每年春天都要養蠶，我們把蠶稱為蠶寶寶。蠶寶寶在成長過程中，每隔一段時間總要有一時不吃不動，稱為"眠"。眠一次就蛻一次皮、長大一點，分為"頭眠"、"二眠"、"三眠"等階段。圖中所畫為蠶寶寶處於三眠的階段。蠶眠期間養蠶人十分辛苦，必須經常去看看，如果看到蠶已"醒"來，就得趕快餵桑葉。畫中姑娘手持蠟燭在照，就是在查看三眠的情況。

這幅畫作於1934年，那時父親住在新建成的緣緣堂。有一天，他在前樓寫字桌邊作畫，想到這一題材，便拿起筆來要畫。可是他覺得姑娘手持蠟燭照看的姿勢畫不好，便叫我拿了一個墨水瓶（代替蠟燭）做出這樣一個姿勢，這幅畫就畫成了。

後來，他把《三眠》這個題目改為南宋詩人謝枋得的《蠶婦吟》："子規啼血四更時，起視蠶稠怕葉稀。不信樓頭楊柳月，玉人歌舞未成歸。"使這幅畫有了貧富對照的意義。

（寶）

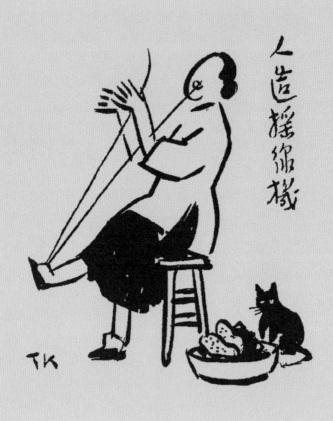

舊時納鞋底用的線，必須經過搖線機將幾根細線合併，搖成粗線才能用。沒有搖線機，用人工方法也行。我們兄弟姐妹多，媽媽做布鞋很忙，往往一雙鞋沒做好，孩子腳上的那一雙已經開始破了。布鞋底都是媽媽自己鋪、自己納的，而納鞋底用的粗線，便是用人工方法搓成的。媽媽把一根長線穿入針眼，將針拉到長線的中央，叫一個人拿住針（我常常幹這差使），站得遠遠的，她便搓了起來：先搓這一根，再朝着同一方向搓那一根，然後合併起來反方向搓幾下，一根納鞋底用的粗線便成功了。畫中人因為沒有幫手，她就想出一個妙法：將針別在小腳腳背的襪子上，線的一頭咬在嘴裡，輪換着搓兩根線，最後合併了再搓幾下，一根粗線就這樣搓成了。畫中的大媽便成了一架"人造搖線機"。

（寶）

人造搖線機

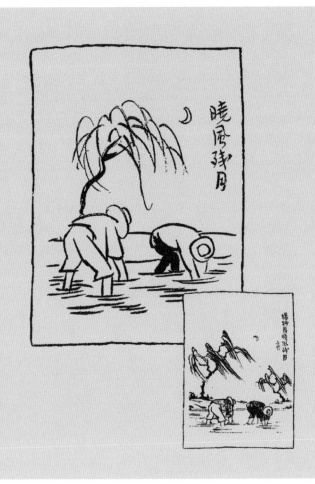

寒蟬淒切，對長亭晚，驟雨初歇。都門帳飲無緒，方留戀處，蘭舟催發。執手相看淚眼，竟無語凝咽。念去去千里煙波，暮靄沉沉楚天闊。　多情自古傷別離，更那堪冷落清秋節！今宵酒醒何處？楊柳岸曉風殘月。此去經年，應是良辰好景虛設。便縱有千種風情，更與何人說？

這是北宋詞人柳永的《雨霖鈴》。明明是描寫多情人離別的情景。可是，畫面上怎麼會出現農人耘田？

這就是父親作畫的特點。他喜歡採用古人的詩詞句子作為畫題，但他不畫古裝而畫現代裝，而且畫與上下文毫不相關的內容。在有楊柳有殘月的岸邊耘田，不也是很符合這一句子的內容的嗎？

父親就是喜歡這樣大膽創新！

（吟）

楊柳岸曉風殘月

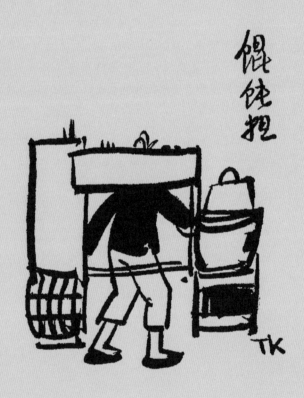

餛飩擔

TK

這樣的餛飩擔現在不大看見了。

這麼大一副擔子，把挑擔的人的頭也遮住了，挑在肩上一定很吃力。然而，擔子上應有盡有：鍋，勺，竈，柴，水桶，中間有一隻抽屜放的是生餛飩。下邊是餐具，上方是肉餡和調味品。挑了這副擔子到處走，成了一爿流動的餛飩店。這種餛飩擔，對顧客很方便。尤其是在冬天的晚上，我有時餓着肚子回家，看到這副餛飩擔，真是喜出望外。這時買上一碗熱氣騰騰的餛飩，比什麼美味都好吃。

《浮生六記》裡的芸娘，在她的丈夫約了三朋四友出遊時，曾包下了一副餛飩擔隨行。父親常對我說：芸娘這樣做真能幹。

（吟）

# 餛飩擔

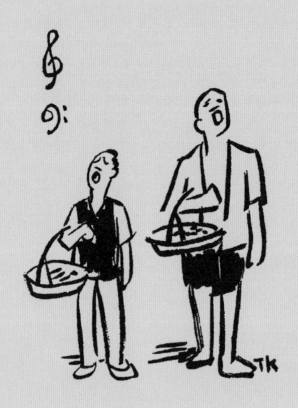

𝄞和𝄢：都是樂譜中的符號。前者是高音譜號，後者是低音譜號。

兩個小販叫賣。矮的一個，喉頭的聲帶必然較窄，發音就高；高的一個聲帶較寬，發音就低些。一個高音，一個低音，形成了叫賣二重唱。

吃過七八年音樂飯的父親，對於聲音特別敏感，即使是街頭小販的叫賣聲，他也會聽出個名堂來，覺得這是高音和低音的二重唱。

(寶)

叫賣二重唱

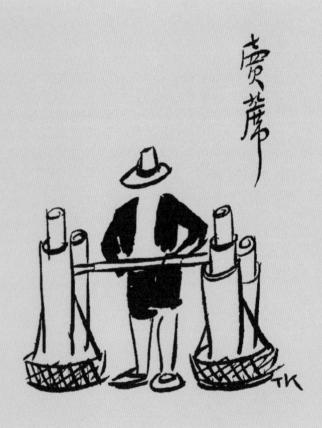

好傢伙，連臉也沒有了。可是，看上去並不覺得不舒服，甚至反而覺得舒服。或許加畫了臉會顯得累贅呢！這就是父親的“意到筆不到”。

我大姐曾借用白居易《琵琶行》中的一句詩“此時無聲勝有聲”來形容這幅畫，說：“此處無顏勝有顏。”說得很有意思。

這是父親 1934 年時所畫的黑白漫畫。後來父親的畫漸漸從黑白轉為彩色，又漸漸向風景人物畫發展。這時，人物至多是缺眼缺鼻，像這樣連臉的輪廓線也不畫一條的，就很少看到了。就記憶所及，還有《阿寶赤膊》。這種畫法實在是絕少見的。

(吟)

此處無顏勝有顏

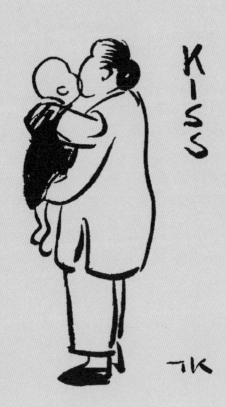

這幅畫真神！一老一小兩個人的臉套在一起了。

畫家這樣畫，是有意還是無意？顯然是有意的囉！這幅畫題目就叫 Kiss（英文，意思是"接吻"）。這樣安排，就是要突出"接吻"這一剎那。

接吻

老奶奶很疼愛自己的孫子，這一年齡的孩子，什麼都要依賴大人。在他心目中，抱他的老奶奶當然就是最親近的人。因此，老奶奶吻他的小臉蛋時，他高興地湊上去讓她吻。這就形成了眼前這個局面。

畫家掌握了一老一小的心理，落筆時來一個大膽的創新，於是出現了這幅傳神的漫畫。

（吟）

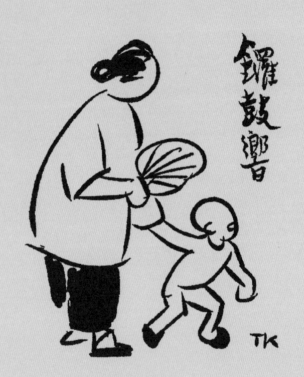

鑼鼓響

鑼鼓響，腳底癢

我們家鄉有 "鑼鼓響，腳底癢" 的說法。

鑼鼓是中國特有的打擊樂器。元宵節或其他節慶場合，常敲鑼鼓自娛。有京劇班子來演出，也是先敲一陣子鑼鼓，稱為 "鬧場"。"鬧場" 的目的，就是要靠鑼鼓聲把觀眾從四面八方吸引過來。等到台下的人差不多了，然後開始演出。所以，孩子一聽到鑼鼓聲，就知道有花樣，腳底就癢起來，拉着老太太趕快跑去看熱鬧。

後來，京劇進入劇場，採用預售戲票的方式，"鬧場" 就沒有必要了。在戲院裡過猛地敲敲打打，聲音震耳欲聾，惹人討厭。漸漸地，"鬧場" 就被廢止了。

男孩只畫一張嘴，沒有眼鼻，但歡喜雀躍的神態躍然紙上。這是父親的漫畫代表作之一。

(吟)

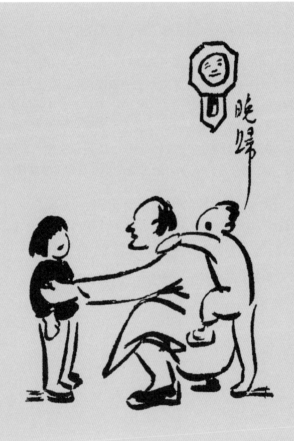

爸爸上班去了，要傍晚才回來。妹妹和弟弟睡過午覺起來就在等候了。爸爸很愛他們，一有空就同他們玩，講故事給他們聽。他們也很愛他，恨不得爸爸每時每刻都陪着他們。

等呀，等呀，直等到天快黑，爸爸終於回來了。妹妹高興得咧着嘴笑，頑皮的弟弟卻想爬到爸爸背上去，叫爸爸揹他。家裡充滿了其樂融融的氣氛。

看！連牆上的掛鐘也在笑呢！

這種天倫之樂，是作者親身的體會。

（寶）

**天倫之樂**

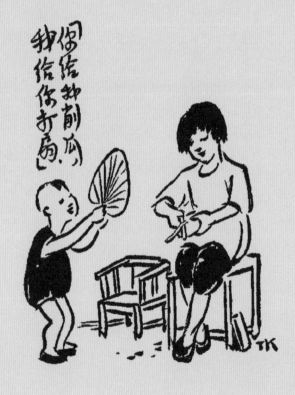

嘴饞了，想吃瓜，但年紀還小，自己不會削。怎麼辦？
去求姐姐！可天氣這麼熱，姐姐正在揮扇，不好意思請
她削瓜。聰明伶俐的弟弟靈機一動，抓過姐姐手裡的扇
子說：〝你給我削瓜，我給你打扇。〞姐姐欣然同意了。
這是很好的互助。

畫中的女孩很像我大姐豐陳寶，那尖尖的下巴，活像她
小時候。那男孩應該是我大哥豐華瞻，據說他小時候髮
式就是這樣的。不過，據大姐說，這幅畫並非寫生。畫
中人年齡相差較大，而我大姐只長我大哥四歲。大約是
父親以他們姐弟為對象而構思這幅畫的，或者是看見過
這情景，事後作回憶畫。

**互助**

(吟)

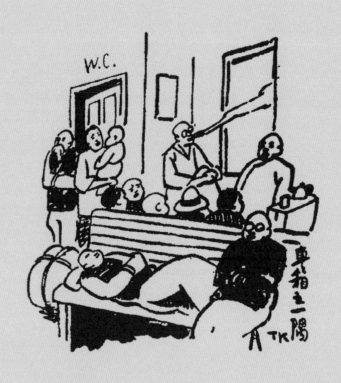

舊時火車車廂的坐位是直排的，即兩旁靠窗各一長排，中央背靠背兩排。

父親寫過一篇文章，題目叫《車廂社會》。文中說："同是買一張票的，有的人老實不客氣地躺着，一個人佔有了五六個人的位置"，"有的人叫行李分佔了自己左右的兩個位置，當作自己的衛隊。若是方皮箱，又可當作自己的茶几"，"有的人沒有行李，把身子扭轉來，叫一個屁股和一隻大腿佔據了兩個人的坐位，而悠閒地憑在窗中吸煙"。而和平謙虛的鄉下人、抱着孩子的人請他們讓座，他們會用裝腔、撒謊的辦法來把這些人遣走，使這些人只好"抱了小孩，扶了老人站在 W.C.（廁所）的門口"。

一文一畫，表現了同樣的內容。正如文中所說，"凡人間社會裡所有的現狀，在車廂社會中都有其縮圖。"

（寶）

車廂社會

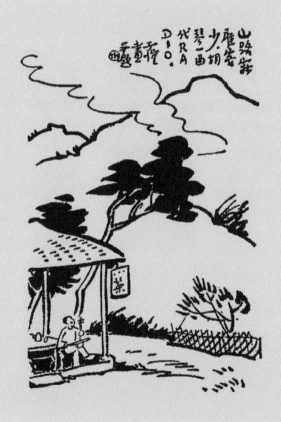

山路寂，顧客少，胡琴一曲代 RADIO

我父親寫過一篇文章，題目叫做《山中避雨》，講的是我十五歲那年（1935年），他帶了我和妹妹到西湖山中去遊玩，沒想到天忽然下起雨來，我們就奔向前面三家村的一家小茶店去避雨。店主茶博士坐在門口拉胡琴，拉的是「梅花三弄」。父親在文章中說：「這好像是因為顧客稀少，他坐在門口拉這曲胡琴來代替收音機作廣告的。」雨越下越大。父親為了解寂寥，便借了茶博士的胡琴來試拉。他慢慢地拉《漁光曲》，我們合着胡琴唱，引得三家村的孩子們聞聲前來，同聲歡唱，「一時間把這苦雨荒山鬧得十分溫暖」。眼前這幅畫，與當時三家村那家小茶店的景象十分相似，只不過天沒有下雨，也沒孩子們齊唱《漁光曲》的那份溫情而已。

（寶）

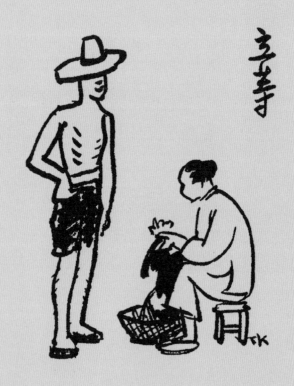

赤膊站着的人是個苦力，他一天辛勤勞動，賺來的錢僅夠一日三餐的開銷。至於穿衣，就是身上那麼一套。衣服滲透了汗水，常常是晚上洗了晾一夜，下一天又穿上去做工。衣服破了怎麼辦？好在路邊有"縫窮婆"，可以出幾個錢交給她補一下。這"縫窮婆"是專門替窮苦的單身漢縫補衣服的。她接到破衣就補，補好了就交給你穿上，十分方便，因此生意倒也不錯。

瘦骨嶙峋的苦力，把破了的衣服交給她縫補，自己赤了膊站在她身邊等。題目"立等"意味着"立等可取"。

(寶)

## 立等可取

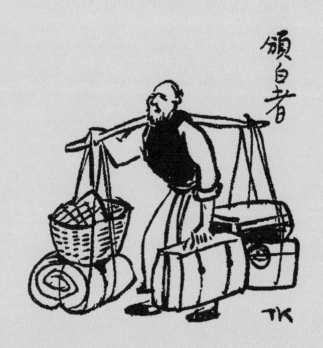

《孟子‧梁惠王》上有"頒白者不負戴於道路矣"之句。意思是說，鬢髮花白的老人，應該不再為生活而奔波於道路。這原是孟子為梁惠王講治國之道時說的。

父親作這幅畫，題目僅寫"頒白者"三字，下文省略。熟悉《孟子》的人，自然而然想到了下文，一看畫面，正好相反：老人非但"負戴於道路"，而且挑的擔子很重：前面一隻網籃、一個鋪蓋，後面兩隻板箱，手裡又提一隻皮箱，把腰都壓彎了！

在這裡，父親採用了類似歇後語的方式來反映勞動人民之苦，借以鞭笞舊社會。

（寶）

頒白者

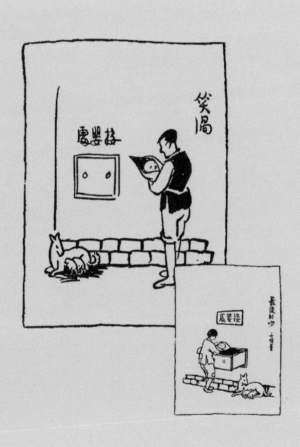

好悲慘！大約是孩子生下來媽媽就死了，窮苦的爸爸無力撫養，只得把孩子送到育嬰堂的"接嬰處"去。這是一個大抽斗，外邊送進抽斗，裡邊就開抽斗接去收養。舊社會的育嬰堂大多是人間地獄。等待着孩子的命運可想而知。可是孩子懂得什麼，還在向爸爸微笑呢！

牆腳邊的母狗倒有能力餵養小狗。唉，真是人不如狗啊！

笑渦

另有一幅畫，題為《最後的吻》，畫的是媽媽送別嬰兒。從媽媽衣褲上的補丁來看，她一定很窮。或許丈夫已不在世，家裡還有大一些的孩子要撫養，無力再養這個初生嬰兒了。同樣的悲慘！我看了心裡好難過。

爸爸，你當初畫這種人間慘象時，心裡一定更加不好受吧！

（吟）

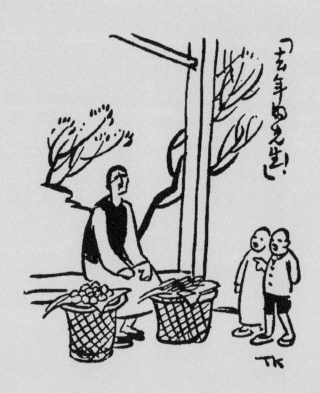

這幅畫，最好讓父親自己來講述。他在《漫畫的描法》一書中，對此畫有如下的說法：

讀者先別看題目。"一個賣香蕉橘子的小販，坐在一株枯而小的樹下守候生意。兩個小學生揹着書包走來，其中一個伸手指點那小販，另一個看着，似乎都在笑。"不看題目，讀者會覺得，"這幅畫太平凡乏味。至多，令人想起這兩個小學生想買香蕉橘子吃"，但一看題目，"這畫就忽然意義豐富起來"。"去年小學裡當先生的，今年已改做小販，挑着擔子賣水果。因為那時候，小學教師待遇太薄，竟有年俸大洋二十元膳食自理的小學教師。於是小學裡的先生都不能生活，紛紛改業。有攀援的人，改入商界、交易所、銀行、公司。無可攀援的，只得做小販，挑着擔子賣水果。做小販雖然苦，比做小學教師好得多。"

看，這小販顯然聽到了孩子們的竊竊私語："去年的先生！"他臉上一副尷尬相！

(寶)

一副尷尬相

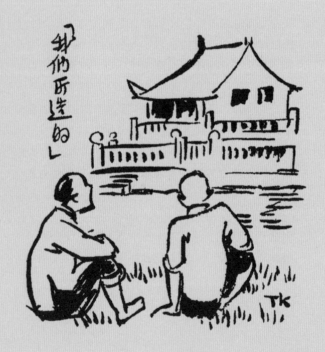

辛辛苦苦地添磚加瓦，把房子造好了，自己就被請出，讓別人來住了。每一個建築工人都是這樣過來的。

這兩位建築工人倒有閒情逸致，造好以後，還來欣賞欣賞自己的作品。得意地說，這是"我們所造的"。

他們造好了這漂亮的房子，回到自己家裡，或許只住一個閣樓、一間棚屋。他們永遠是"為他人作嫁衣裳"。

據說王孝和烈士臨摹過這幅畫。可能是出於對建築工人的同情。

安得廣廈千萬間，大庇天下建築工人俱歡顏！

<div style="text-align: right">（吟）</div>

「我們所造的」

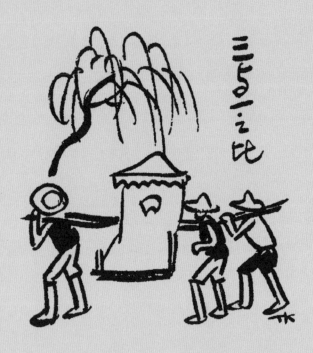

早先沒有公共汽車可乘，也沒有出租車可叫，少爺、小姐出門就坐轎子，由兩個轎伕抬着走。這裡為什麼畫了三個轎伕？這是因為路長，兩個人抬到底吃不消，必須由第三人來輪換。那第三個人跟在一旁走，到一定時候他替換轎伕甲，轎伕甲便跟在一旁走。再過一陣子，由他替換轎伕乙。這樣三人輪流抬轎，才不致太累。

轎中坐的是一個四體不勤、五穀不分的貴人，抬他（她）的是三個人，就形成了三與一之比。題目中包含了對舊社會不平等現象的不滿。

這幅畫後來改題為《遊春》。為了一個人瀟灑玩樂，就得有三個壯年人為之付出勞累的代價。

（寶）

**遊春**

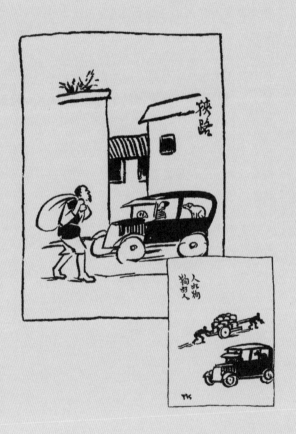

在我國還有部分人口尚未解決溫飽問題的時候，看到人們待狗如待人，總有點不順眼。

現在，這個肩負重物的老人與一隻坐汽車的狗在街上相逢了。那老者心裡是什麼滋味！真是〝狹路相逢〞！

還有一幅《人如狗，狗如人》，畫面與此相似，題目則更加赤裸裸地道出了人間的不平等。

**狹路相逢**

我們並非不主張待狗如待人。眾生原本是應該平等的。但是，貧富過份懸殊，總叫人看了心酸，何況是一位老者！

什麼時候我國人人都能溫飽，而且進入小康，那時，在路上看見狗坐汽車，就不會再有異樣的感覺了。

希望這一天早日來到！

(吟)

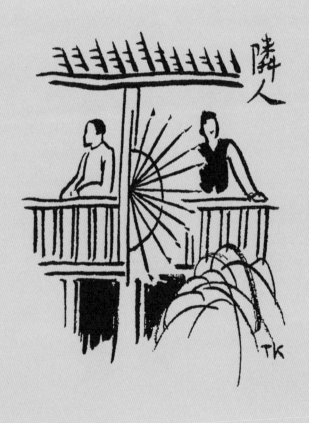

## 近鄰理應相親

一把鐵扇骨，好似許多又長又尖的長矛，把近在咫尺的兩家鄰人隔開，各不相干。穿西裝背心的某甲手撐欄杆遙望，穿中裝的某乙倚着欄杆閒眺。很可能，他們互相不知道對方姓什麼，是幹什麼的。這把無情的鐵扇骨，在這個五方雜處、良莠不齊的舊上海，原是屢見不鮮的。有人說，在舊上海，打個哈欠都會被割舌頭的。誰知道隔壁住的是什麼人，提防一下原也無可厚非。

可是父親從上海回江灣，經過天通庵，看到這樣一把鐵扇骨時，卻感到觸目驚心，認為這顯然是防盜賊的，是人類醜惡的證據，是羞恥的象徵。父親所嚮往的，是"肯與鄰翁相對飲，隔籬呼取盡餘杯"那種使人悠然神往的安泰生活。

俗話說，遠親不如近鄰，近鄰理應相親。

(寶)

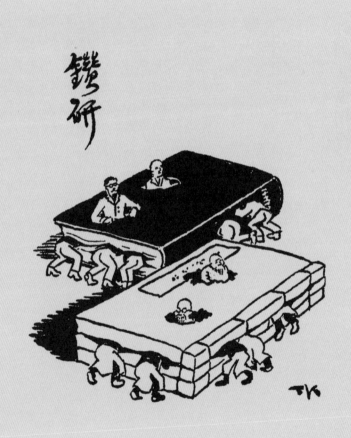

我的祖父豐鐄鑽研了一輩子古書，好不容易考中一個舉人，卻因死了母親，按規定不能進一步考進士做官，過四年便去世了。

你看，畫中那些從書裡鑽出了頭的人，都已中年以上，甚至鬚髮皆白。

鑽研

讀某些書，尤其是科技書，確實必須鑽研。不鑽研，無法出成果。

但父親作這幅畫，顯然帶有諷刺性質。他是諷刺那些"之乎者也"的老學究，或者"月亮也是外國的圓"的崇洋者。

父親並不反對勤奮讀書。他那篇《我的苦學經驗》中就談到自己如何苦讀。

但他同時又贊成陶淵明的"好讀書不求甚解"。大約這就是精讀與泛讀兩者之間的關係吧！

(吟)

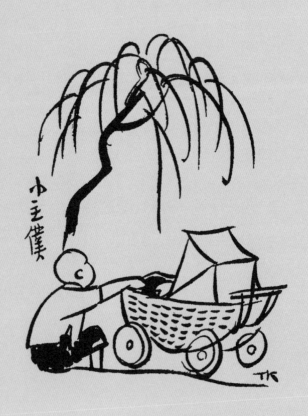

現在的獨生子女很難想像，這個正處於兒童的黃金時代、應在家受爸爸媽媽呵護的男孩，卻已經當了小僕人，在替主人家照看躺在童車裡的嬰兒——他的小主人。

他剛才推着童車來來回回走了好一會兒，才哄得嬰兒睡着了，便趁機坐在路邊柳蔭下歇一歇。

他抬着頭，在想什麼？一定是在想自己的爸爸媽媽。他多麼想回到自己家裡，回到爸爸媽媽的身邊！可憐的孩子！他幼小的心裡想了又想，還是弄不懂，爸爸媽媽為什麼要把他從身邊拉開，到這個陌生的地方來過辛苦、勞累的日子？

（寶）

可憐的小僕人

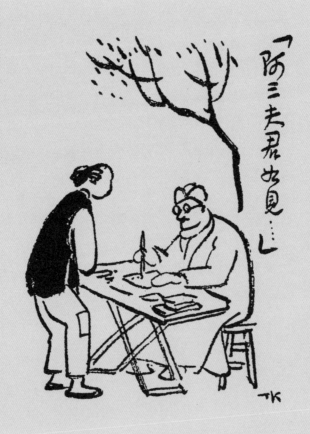

# 代文盲寫信

文盲很可憐，要給久別的親人寫一封信也寫不來。如果在現今，或許還可以通一隻電話，訴訴別情。而在當時，只好求助於別人。

為了適應這種需要，一些貧窮的知識份子便設攤專門代人寫信。

這位老婦人說出來的內容一定全部是口語，但到了這位書寫人的筆底，卻變成文縐縐的了。

我小時候看到這幅漫畫，讀了題目《“阿三夫君如見……”》，還以為這老婦人想對她丈夫說：阿三丈夫你如果見到……。長大後，才知道這是寫信的一種格式。大約是“見信如見人”的意思吧。

現在，在某些郵局門口，有時也還能看到這種代人書寫的攤頭。我國要全部掃除文盲，恐怕要把希望寄託在第三代人身上了。現在，在農村裡，也還有二三十歲的文盲。我家從農村來的小保姆就是其例。

(吟)

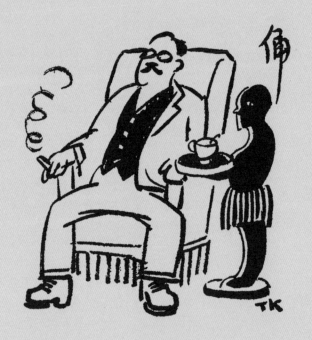

# 木俑伺候，叫人難受

那年我十四歲（1934 年），家住在杭州。但為了開明書店的事，父親時常要去上海。有一次父親去上海為"開明"畫插圖，他帶我一起去，可以幫他剪剪、貼貼什麼的。我們工作之餘，常去南京路散步、逛街。

有一天，我們到三大公司（先施、永安、新新）去玩，在一家公司的傢具部看到一件小傢具──一個用木料雕成的黑人的側影，黑人作立正姿勢，雙手向前平舉，手中捧一小盤。這是供人放置茶杯或香煙的。父親皺起眉頭說，"林肯早已宣佈了《解放黑奴宣言》，為什麼還要造這麼個木製黑人來伺候人？"他還在《勞者自歌（十三則）》的第七則中寫了這樣一段文字："我們坐在椅子上吸煙，喝茶，談天，而教這個人形終日畢恭畢敬地捧着盤子鵠立在旁，伺候我們，使我們感覺上難以為情，我們似乎對他不起。"後來有朋友要送父親這種傢具，父親斷然辭謝。

（寶）

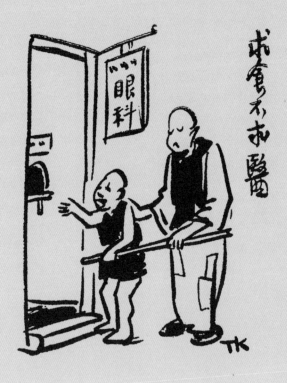

一個盲人，靠小孩用一根棍子扶着，挨門挨戶討飯。他們很可能是父子兩人。盲人看不見，沒辦法幹活；小孩還小，談不上做工。可兩人都得活下去，只好到處乞食。

他倆走到一家的門口。小孩不識字，大人眼睛瞎，不知道這是一家眼科醫院。過路人乍一看去，還以為是小孩攙着盲目的父親去求醫呢！誰知道他們當前最迫切的需要不是醫治眼病，而是填飽肚子。這幅畫看了真叫人心酸。

（寶）

首先要填飽肚子

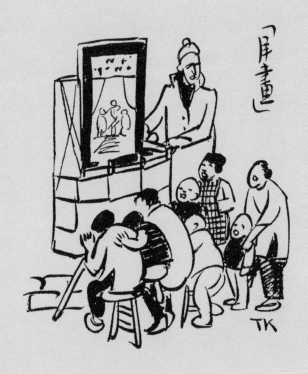

「畫」

這玩意兒，如今的小朋友是看不懂了。

我們小時候，既看不到電影，更談不上看電視、錄像。放學回家，就在家裡乾坐着，最多聽大人講講故事。

可是，有時街上來了放映"洋畫"的人，只要給他三個銅板（銅板是當時最小額的硬幣），那人就會推出一張張"洋畫"（也就是今日的幻燈片之類）來給你看。由於看的洞眼只有幾個，生意好的時候還得排隊。站在街頭的人只能看看做廣告用的固定的一張。洞眼裡看出來的，則一張換一張，而且是放大了的，有燈光，很亮。

凡是從未見過的新產品，當時都被冠上"洋"字：洋火（火柴），洋襪（襪子），洋油（火油）。所以這種幻燈片被稱為"洋畫"，還有叫"拉洋片"、看"西洋景"的別稱。

<div style="text-align:right">（吟）</div>

## 看洋畫

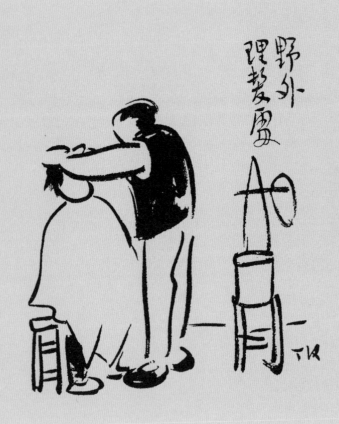

# 暫時失卻了人生的自由

有一度，父親喜歡在運河裡"開'寫生畫船'……聽憑船主人搖到哪個市鎮靠夜，便上岸去自由寫生……"有一次，船所泊的岸上，有家小雜貨店，店旁的草地上停着一副剃頭擔。父親悠閒地躺在船裡，從船艙中望出去，正好看岸上的剃頭司務（師傅）為人家剃頭。他把窗框當畫框，欣賞這幅活動的圖畫。

父親說，從繪畫的角度看，剃頭司務是主人，只是他一個人在盤旋奔走，而被剃的人暫時變成了一件東西。他"全身用白布包裹，只留出毛毛草草的一個頭，而這頭又被操縱在剃頭司務之手，全無自主之權"。剃頭司務"撥他的下巴，他只得仰起頭來；拉他的耳朵，他只得旋轉頭去"。"人在被剃頭的時候，暫時失卻了人生的自由，而做了被人玩弄的傀儡。"

父親等到船窗中出現妥帖的構圖時，便把這副剃頭擔速寫了下來，題名為"野外理髮處"。

<div align="right">（寶）</div>

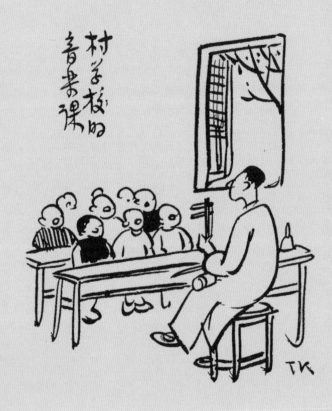

鄉村的學校設備十分簡陋。能找到一位老師，借一間舊屋，辦一所小學，已經很不容易了。國文、算術（那時不叫語文、數學）有人教就行，音樂課有沒有無所謂。即使設音樂課，也不可能有風琴，遑論鋼琴！這間小學總算有音樂課，音樂老師的樂器是一把胡琴。他拉胡琴，同學們一個個張大嘴巴齊唱，師生都自得其樂。但願這位音樂教師的胡琴拉得很準，又願教孩子們唱的歌曲既好聽又健康，這就好了。這樣的音樂教育同樣會起到陶冶情操、培養素質的作用。

記得父親在《山中避雨》一文中曾讚美胡琴："我……覺得胡琴這種樂器很有意思。……胡琴只要兩三角錢一把，雖然音域沒有 violin（小提琴）之廣，也盡夠演奏尋常小曲。……倘能多造幾個簡易而高尚的胡琴曲，使像《漁光曲》一般流行於民間，其藝術陶冶的效果，恐比學校的音樂課廣大得多呢。"

（寶）

村學校的音樂課

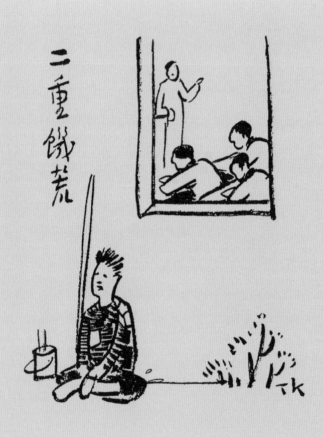

## 沒飯吃又沒書唸

坐在地上的孩子，看來是個小乞丐。他身旁的小桶裡插有一雙筷子，這是他的討飯用具，討得的殘羹冷飯就倒在這隻小桶裡，用筷子撈來吃。他身旁有根扁擔靠在牆上，這是做什麼用的？大約討不到東西吃時，他還當苦力替人家挑點行李賺錢吧？要不然就是用來打勢利狗的棒。桶裡空空的，這時他肚裡一定很餓。

從窗口可以望見，老師正在講課，同學們在埋頭聽課，追求知識。這窮孩子早已是學齡兒童，可是他家連飯也吃不飽，哪來的錢供他唸書？

沒飯吃，又沒書唸──肚子饑荒，知識也饑荒。

（寶）

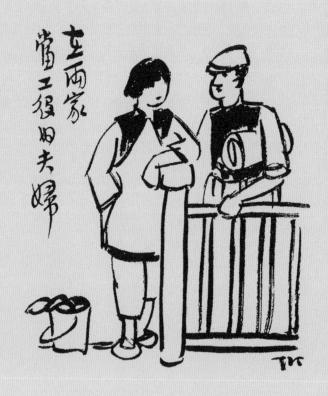

## 在兩家當工役的夫婦

小兩口把兒子交給鄉下奶奶代管，雙雙進城來當工役賺點錢。他倆運道不錯，進城後都找到了人家，分別在兩家當工役。這兩家相距不遠，因此兩人常有機會在路上相遇，見了面趕快趁機說上幾句。

我彷彿聽到了下面的對話：

婦：你今天怎麼有工夫出來？

夫：我家老爺差我出來辦點事。

婦：他們待你怎麼樣？

夫：老爺倒還可以，就是老太太挺嚕蘇的。你那一家呢？

婦：相反，太太待我不錯，就是先生很厲害，我給他罵過一頓……

夫：你現在是從河邊洗了衣服回來？

婦：是的。先生特別愛乾淨，隔三差五要洗被單、床單。

夫：已經做了一個月了，工錢拿到了嗎？

婦：太太說再過兩三天發給我。

夫：我家老爺今天就給了我。等你的工錢拿到了，一起由我去郵局匯給娘。

婦（轉過頭去一望）：我得趕快回去，免得先生又要罵人了。

（寶）

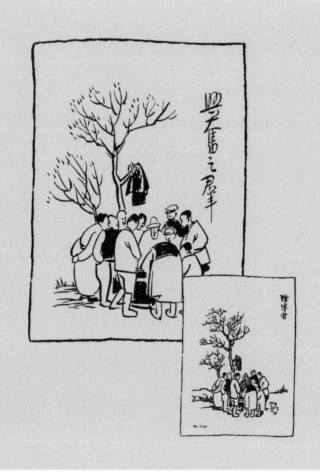

看！這群人圍在一起，興奮得個個都集中注意力，在看小攤中央小碗裡正在轉動的兩顆骰子。這是一種賭博。骰子停下來的那一刻，各個參加者誰輸誰贏，便見分曉。等骰子停下來決定自己的勝負，精神容易興奮，興奮了容易出汗。熱了，便把衣服脫下來，往樹上一掛。中央那個戴帽子、穿白衣的是"莊家"，即賭博中的主持人。這種賭博沒有什麼技巧，完全是碰運氣，不識字也能參加。而莊家是注定贏的。

此畫後來父親重畫時，乾脆改名為"賭博者"。

（寶）

賭博者

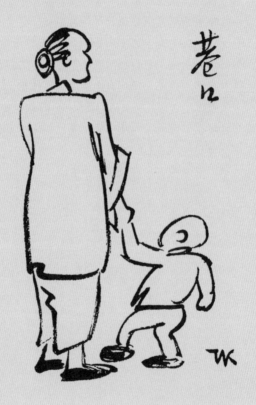

## 烏衣巷口

與這幅畫的畫面大致相同的，還有《烏衣巷口夕陽斜》。
這畫題取自唐朝詩人劉禹錫的《烏衣巷》一詩：

朱雀橋邊野草花，烏衣巷口夕陽斜。
舊時王謝堂前燕，飛入尋常百姓家。

但父親用古詩句作畫，畫的往往是另一回事，與古詩內
容不一定有關。在《巷口》這幅畫中，我們看到一位老太，
手裡牽的想必是她的孫兒。他兩人在巷口觀望。大約在
巷內、在家裡太悶熱，孫兒吵着要奶奶帶他到巷口走走，
那裡可以看路邊的來往行人，又可看街上的車水馬龍。
這男孩很頑皮，走路像在跳舞，幸虧奶奶個兒高大，站
得穩穩的，才不致被他牽倒。

（寶）

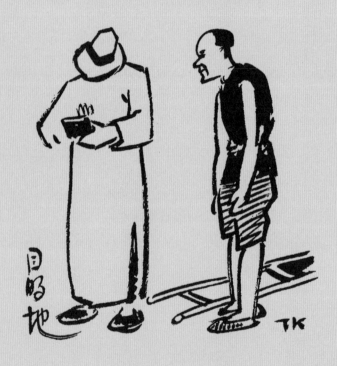

# 看他究竟付多少錢

父親在《兩場鬧》一文中寫他從旅館樓上望下去看見四個坐人力車的人到達目的地後吵吵鬧鬧地克扣人力車伕的錢，而上了酒樓後，四人又吵吵鬧鬧地爭付酒菜費。這兩場鬧形成了鮮明的對照。

這篇文章寫於 1934 年 5 月 12 日。而現在這幅《目的地》發表在同年 8 月 24 日的《申報》"自由談"上。這一文一畫不能說沒有一點聯繫。

人力車伕全憑兩條腿跑路，辛辛苦苦地把顧客拉到了目的地，正用急切的、不很放心的目光看着那顧客從皮夾子裡拿錢，看他究竟付多少錢。講好的價錢，有時會被無理的顧客強橫地扣掉一些。你看那顧客，低着頭，一心專注在皮夾子上，連臉也被帽子遮住了。他不知在動什麼心計。兩人的表情都很真切。

(吟)

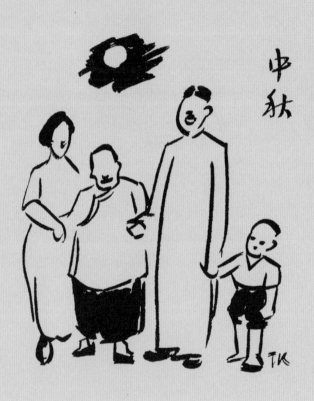

## 上行下效

雖然畫裡四人中有三人沒有眼睛，但單看他們的嘴巴就知道其樂融融。這必然是個敬老愛幼的家庭。你看，夫婦兩人攙扶着老母親，多親熱。他們生有一個男孩，應該說必定非常寶貝。可是從畫面上的安排來看，主要的中心人物是老母親，而決不是男孩。

現在的家庭，有些父母把孩子看成小皇帝，一切以他為中心。至於老母親，如果身體尚健朗，可以利用她當保姆，做家務。身體不行了，那就至多讓她吃口飯。到了中秋節，還會夫妻雙雙攙着她出來賞月嗎？

我小時候讀到過一個故事：父母嫌祖母有時要打破飯碗，便為她釘了一隻木碗。後來看見自己的孩子也在釘木碗，說是等父母老了給他們用。

你如何對待老年人，就是為孩子做一個榜樣，他將來也就如何對待你！

(吟)

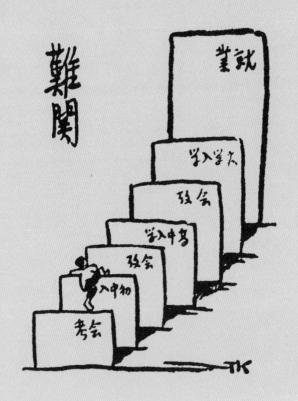

畫中的小孩跨過的一個個難關是：會考，初中入學；會考，高中入學；會考，大學入學；就業。

這是 30 年代時的情況。現在略有不同，但難關是一樣的。進高中，進大學，或許更加難了。因為競爭的人多。孩子幾乎都是獨生子女，哪一家的父母不望子成龍！功課堆積如山，我做到夜裡 10 點鐘，你做到 11 點鐘，他做到 12 點鐘……

**難關**

就業這一關在畫中特別高，可見當時就業非常困難。即使大學畢業，也難過就業這一關。

難啊！難！

（吟）

父親在學時期十分用功，踏上社會後，工作非常努力。我從未見他閒坐一日。早上，有時要先工作一番再吃早飯。早飯後是最佳的工作時間，他往往是伏案一上午。午休後，他仍是工作。只有晚酌後才輕鬆一下。

這幅畫是畫父親自己。他寫文章時總是手夾香煙的。1936 年發表這幅畫時他已成名，各方來約稿甚多。他在 1936 年（虛齡 39 歲）以前，已出版了 9 本畫冊、4 本隨筆、22 本藝術理論、11 本譯作，編的書、畫插圖的書還不算在內呢。有這麼多著作的人，怎麼能不忙呢？難怪他在好花時節也不得空閒了！

(吟)

好花時節不閒身

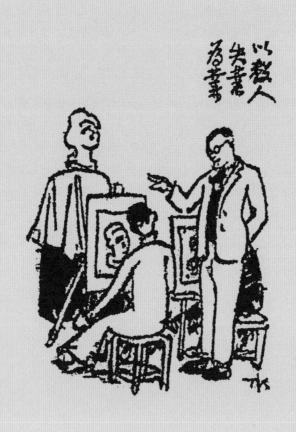

為什麼用這樣的題目？這位老師明明是在教學生畫石膏像，怎麼說他以教人失業為業？

這使我想起了一件事。有一位叫胡治均的先生，於 1947 年時向我父親提出，要拜他為師學畫。父親回答他說：要拜師可以，但是千萬不可學畫。學了畫會餓死的。胡治均先生因此而失去了當面向我父親學畫的機會，只有在父親去世後，他才琢磨着自學起來。

父親當時說這話也是有道理的。學畫的人，除非有特殊天才，才能出人頭地。否則，是很難靠畫畫為生的。

（吟）

以教人失業為業

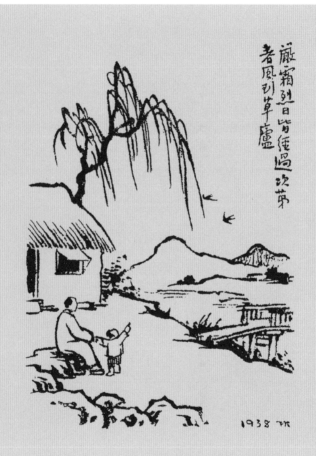

嚴霜烈日皆經過

春風引草廬次第

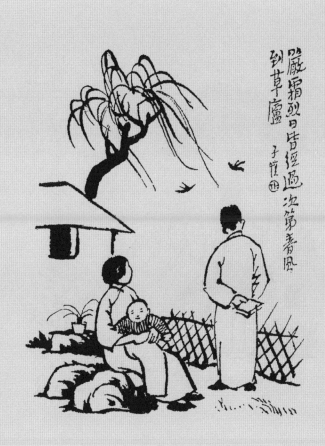

嚴霜烈日皆經過
到草廬　子愷㊞
次第春風

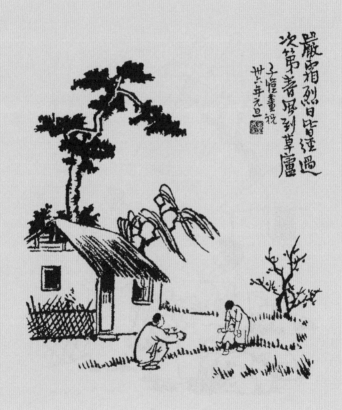

嚴霜烈日皆經過
次第春風到草廬
子愷畫祝
廿六年元旦

# 他一口氣畫了八張

全詩是這樣：「典卻春衫辦早廚，老妻何必更躊躇。瓶中有醋堪和菜，囊底無錢莫買魚。不敢妄為些子事，只因曾讀數行詩。嚴霜烈日皆經過，次第春風到草廬。」此詩名《閒居詩》，作者是元朝人呂仲實。

父親很喜歡最後這兩句。抗日戰爭期間，1938 年 2 月 19 日（農曆大年初一）上午，他在桂林鄉下兩江的租寓中一口氣以此為題作了八幅畫，形式各不相同，用以送人及自留。

我也很喜歡這兩句。後來找到了全詩，更是讚嘆不已。這完全是知識份子生活的寫照！我家在抗日戰爭期間過的就是這種生活，只是沒有典當而已。

父親循規蹈矩、辛勤耕耘了一輩子，到 50 年代末、60 年代初時，好容易過上「嚴霜烈日皆經過，次第春風到草廬」的日子。誰料到 1966 年，比嚴霜烈日更殘酷的狂風暴雨降臨到他頭上，他終於倒下了。他再也無法來迎接改革開放的次第春風了。

（吟）

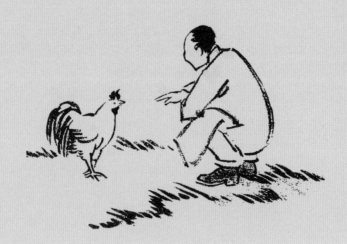

買得晨雞
共雞語
常時不用
等閒啼
深山月黑
欲近曉天
啼一聲

五代詩人崔道融的這首以《雞》為題的詩，父親早在
1940年出版的第二冊《護生畫集》中，就曾以此詩為題
作了一幅畫。在"文革"期間，他只是把此畫重作而已。

不知怎麼一來，這幅畫讓"造反派"看到了，那還了得！
買得晨雞一隻，主人對雞說：你平常時候，不要等閒（隨
便）啼叫，要到深山月黑風雨夜，將近曉天時才啼一聲。
這不是分明在誣衊"文革"時期是風風雨雨的黑夜嗎？
不是在盼望天亮嗎？真是"罪該萬死"！

父親當時作這幅畫時，只是重畫舊作而別無他意呢，還
是確實在藉題發揮，盼望這場暗無天日的浩劫早日過去，
一聲雞叫，好迎接光明到來——這，只有問父親自己了。

<div style="text-align:right">（吟）</div>

欲近曉天啼一聲

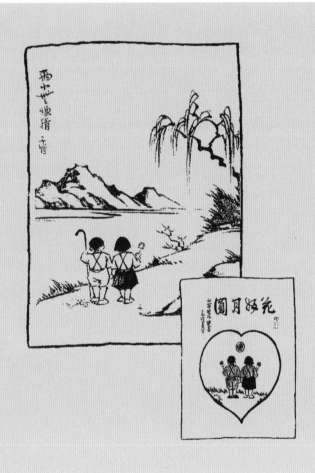

這是李白《長干行》一詩中的句子。所畫的一個男孩和一個女孩，卻是我弟弟和蔡佩貞。那是 1941 年的事，那時我家住在貴州遵義獅子橋畔南壇巷底的熊家新房子裡。我們租了一個樓面。東樓底層住着一家鄰居，男主人叫蔡復綏。所生一女一男，女孩叫佩貞，與我弟弟年齡相仿，都是三四歲的幼童。他們兩人常常手牽手一起走。弟弟還喜歡拿着爸爸的手杖，學大人的模樣。

父親畫下了這兩個幼童的背影，配上江南的山水，題上"兩小無嫌猜"之句。這幅畫是父親得意之作中的一幅，後來多次重畫這兩個幼童，用以祝賀新婚夫婦。

(吟)

兩小無嫌猜

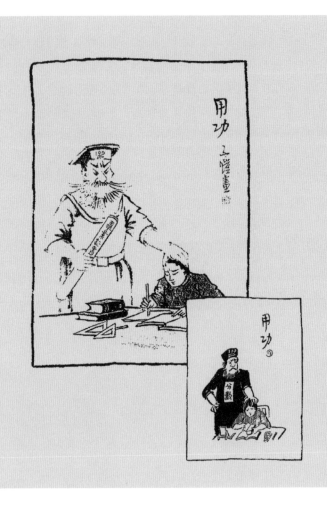

畫中的學生好可憐！為了得到畢業證書，有一個名叫 100 分的魔鬼抓住他的頭髮，使他不得不蹙着眉頭死用功。

從前的學生是這樣，現在更是這樣。因為現在競爭更厲害了，而且大都是獨生子女，家長總盼望自己唯一的孩子能成才。

有的學生，放學回到家裡，就做功課，一直做到晚上 10 時、11 時……甚至更遲。小學生失去了天真活潑的童年，中學生失去了充滿活力的青春，少女則更失去了花季時打扮的時機，都被這 100 分的惡魔抓住腦袋，動彈不得。其實，他們所學的東西，到了工作的時候，不一定都用得上。

教育亟須改革，學生盼望解放！

（吟）

教育亟須改革

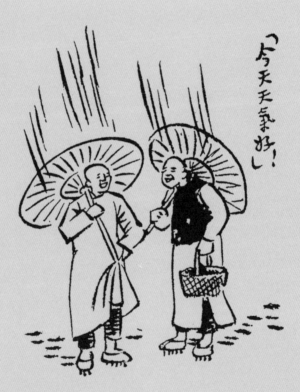

奇怪，明明下雨，為什麼說："今天天氣好！"而且說的時候，兩個人笑得嘴巴合不攏來。

我們現在每天早上習慣於聽一下天氣預報，如果是下雨，哪怕小雨，也會皺眉頭，必須換上雨鞋，帶上傘，多麻煩！

可是，抗日戰爭時期在大後方，有一個時期幾乎每天都有空襲警報。早上起來，看見高山上的預報球掛起來了，情知不妙。不久，空襲警報的"嗚——"聲響起來，大家都必須躲進山洞裡或防空洞裡，什麼事情都做不成。即使幸而沒有緊急警報，飛機不來丟炸彈，往往也要到傍晚警報解除，才得回到家裡。可是，只要是下雨天，飛機就不會來炸人。所以，遇到下雨天，人們彼此都要慶賀："今天天氣好！"

（吟）

「今天天氣好！」

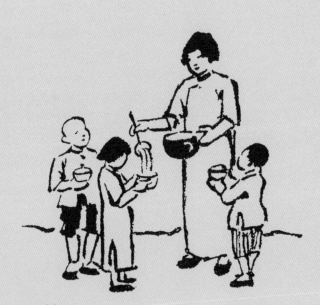

## 菜粥

這幅畫作於 1939 年。那時,我們正在貴州遵義。這一路逃難,生活很難苦。兄弟姐妹多,父親不勝負擔。我們穿衣服只能遵守"新阿大,舊阿二,破阿三,補阿四"的次序。有時一件新衣幾個人合穿,誰出去作客就讓誰穿。至於吃的,經常是菜粥、菜飯。

現在我們生活條件好了,卻還是懷念着當年的菜粥、菜飯。把菜(往往是芥菜)用油炒過,加鹽,在飯剛煮開的時候放下去攪拌,煮熟後,吃起來真香!現在我們吃時還加小菜,當時一吃菜粥、菜飯,就不再有其他的菜了,每人一碗,很簡便。

如今的孩子,吃不慣這些,他們要吃肯德基、麥當勞。

(吟)

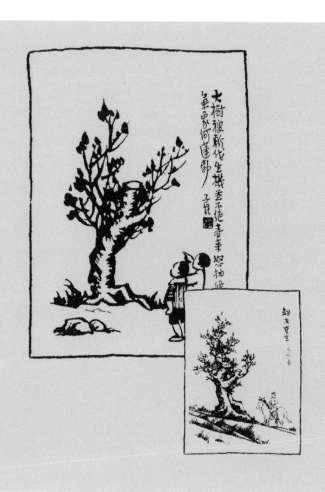

中國就像棵大樹

1938 年夏，父親帶了我和二妹（豐宛音），到漢口去住了將近兩月。那時父親為開明書店做些工作。有一次，父親在武昌鄉間散步，看到一棵大樹，"被人斬伐過半，只剩一榦。而春來榦上怒抽枝條，綠葉成蔭。新生的枝條長得異常的高，有幾枝超過其他的大樹的頂，彷彿為被斬去的'同根枝'爭氣復仇似的。"

父親由此聯想起我們的國家，當時雖然受日本帝國主義的侵略，河山殘缺不全，但由於人民空前團結，就像被斬伐的大樹春天會長出更高的枝條、更多的葉子來一樣，新生力量日益旺盛，最後勝利必屬於我。

他還就這一現象作了一首詩："大樹被斬伐，生機並不絕。春來怒抽條，氣象何蓬勃。"並把這幅畫作為插圖，寫了一篇文章：《中國就像棵大樹》（上邊的引文即據此文）。他還說："這象徵抗戰固然好，但也不可如此限定。世間不屈不撓、百折不回的事，都可以此為象徵。"

後來我弟弟出生了，父親就據這首詩為他取名"新枚"。

《劫後重生》一畫也是以《大樹被斬伐》為根據畫的。

（寶）

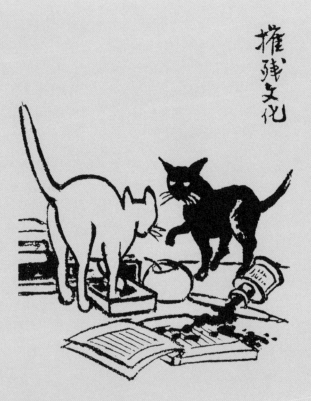

## 白貓黑貓

兩隻貓走上書桌,打翻墨水瓶,弄得書上一塌糊塗。父親畫完這幅畫,給加上了一個幽默的畫題:"摧殘文化"。至於把貓畫成一白一黑,那完全是出於畫面的需要:多一點變化。

可是一到了"文革"中的"造反派"手裡,他們又要從豆腐裡尋骨頭了。他們說,父親在 1940 年拋出這幅黑畫,是為了麻痺人民,說什麼白貓黑貓是影射日本侵略者和中國共產黨,意思是"不論白貓、黑貓,反正都是壞貓"。

白貓和黑貓,在當時竟擔任了這樣不簡單的角色!

(吟)

自立

針枝一歲半

TM 1940

這是我最小的弟弟——新枚。母親自從生了我（老大）之後，接二連三地又生了五個子女，連最小一個一吟在內，一共六人。我們六個兄弟姐妹都是相差只有一二歲或二三歲的，此後母親不再生育，直到抗戰開始，全家逃難到桂林，父親應聘在桂林師範執教時，母親又生了個兒子，取名新枚。新枚因而被稱為"抗戰兒子"。這個"末拖兒子"雖然生在艱苦的抗戰時期，物質條件很差，但就精神上來說，他最幸福：父母特別疼愛自不待說，還有姐姐哥哥們的親切照顧和呵護。你看，他還穿着一件小大衣呢！這是姑媽用大人的舊衣替他改製的，穿了多麼神氣！

如今，這個最小的弟弟在香港工作，已經年過花甲。

（寶）

幼弟新枚

千鈞一髮

1941 年，那時候，我家住在貴州遵義。當地有一種大鐵鍋，叫鼎鍋。我們家裡人多，早上媽媽要煮一大鼎鍋粥。沒有地方放，就放在地上。

我弟弟是 1938 年 10 月在廣西桂林出生的。這時候才三歲，似懂非懂。自己會走路，會搬小竹櫈了。可是當他搬了一隻小竹櫈經過鼎鍋旁時，忽然小腦袋裡起了一個念頭：如果把小竹櫈扔進這鍋粥裡去，一定很好玩。

如果真的讓他扔了進去，一鍋粥就完了。幸而被媽媽及時喝住。

但爸爸在一旁並不曾為這一險情擔心。他倒覺得這件事很入畫，於是就產生了《搬櫈》這幅兒童畫。

(吟)

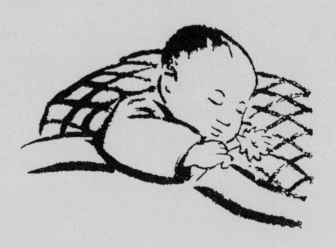

這也是我最小的弟弟新枚。他生於戰時，物質條件差，沒有巧克力吃，沒有好衣服穿，但因為他是家裡最小的孩子，受盡了父母兄姐的寵愛。

他手拿一枝小花睡着了。在香花的催眠下，他睡得很安穩。從小臉那安詳的表情看，他定是在做好夢：夢見好花滿園姹紫嫣紅；夢見糖果滿桌隨便他吃；夢見玩具滿地任憑他玩。

趁他午睡，爸爸在趕工作；媽媽在忙家務；哥哥姐姐正在讀書看報。等他一醒，姐姐們會搶着來抱他。這個給他洗臉、洗手，那個給他餵粥、吃糖。爸爸媽媽早已等在一旁，準備抱他到外面去看野景呢！

（寶）

小弟人見人愛

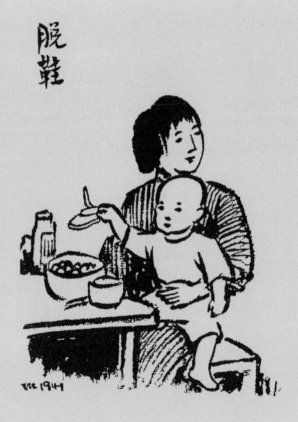

又是頑皮的弟弟。自己會脫鞋了，趁抱他的大姐姐沒看見，要把鞋往飯菜裡扔。

這一回，沒有來得及搶救。不過，小鞋扔進菜碗裡，總比小襪扔進粥鍋裡好一些。弟弟的布鞋不會很髒，這一碗菜基本上仍可吃。

這幅畫載於父親 1941 年落花時節在貴州遵義星漢樓上自編的《子愷漫畫全集》六冊中的第二冊 "兒童相" 中。這部全集，大都是把抗戰前畫集（已毀版）中的畫重畫出來。但其中也加入不少新作。《脫鞋》和《搬櫈》就都是新作。

（吟）

又要搗蛋了

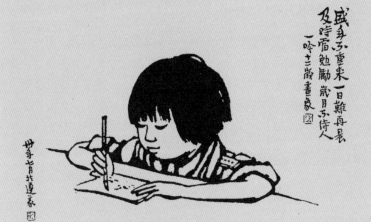

盛年不重來　一日難再晨
及時宜勉勵　歲月不待人
一吟十二歲畫象 園

廿三年七月抗達畫 超

**歲月不待人**

這是我,是"一吟十二歲畫像"。那時我家住在貴州遵義,是 1941 年 7 月的事。

爸爸要我練毛筆字。練完了毛筆字,我看到有一張白紙,就拿過來打算用毛筆畫幾筆。可是,從小沒有畫畫的天才,亂七八糟的不知在畫些什麼。沒心思再畫下去了。擱筆抬頭,卻看見爸爸在畫我,正好畫到最後一筆。

爸爸把這幅速寫用毛筆畫到宣紙上,着上水彩顏色。那天我穿的是"童子軍"衣服:綠色的衣服,藍色的領巾。最後,爸爸題上了陶淵明的四句很有意義的詩:"盛年不重來,一日難再晨。及時當勉勵,歲月不待人。"

是啊,歲月不待人。眼睛一晃,我已經 71 歲了!

(吟)

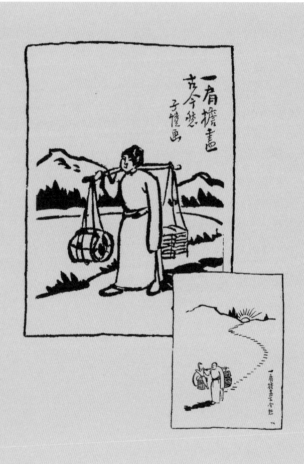

自古至今，人人都要為衣食操心，奔走。難怪有兩句詩說：
"人生衣食真難事，不及鴛鴦處處飛。"

像我們這種人，滿足了衣食住行，還要看書，看畫，做
研究工作，娛樂。即使不是寫寫弄弄的人，也還要講究
衣着，講究擺設……弄了一房間的東西。

可是，畫中這個男子，肩上一挑，就挑盡了自古至今一
直為之發愁的衣和食。你看，前面一個鋪蓋，必要的衣
服大概就放在這裡面。後面是吃的東西吧。他只要一挑
起這副擔子，就可走遍天下。簡直與三衣一鉢的和尚生
活差不多了。我羨慕他，然而又做不到。

(吟)

一肩擔盡古今愁

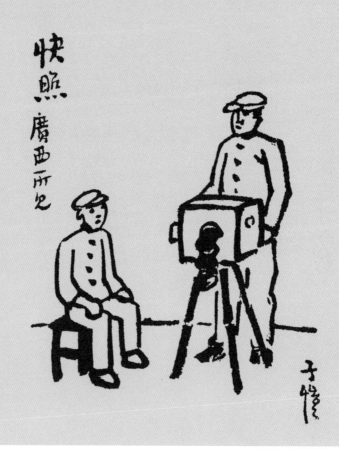

抗戰軍興，我家逃難到大西南，曾在廣西的桂林、宜山（今宜州市）、思恩（今環江毛南族自治縣）等地逗留過。廣西人十分樸素、節約。公務人員一律穿灰色的制服，戴灰色的帽子。父親一到廣西，也做了這樣一套制服，並穿戴起來拍了一張照，其打扮就像畫中兩人那樣（他原來是穿長袍的）。

快照，是當時廣西路邊常見的一種攝影。你拍好照後，只須稍等片刻，一張半身像就沖洗好交到你手裡。當時我們感到十分新鮮，常去試拍。

其實，這相當於現在的“寶麗來”照相，當然，這種快照質量要差得多。

（寶）

## 快照

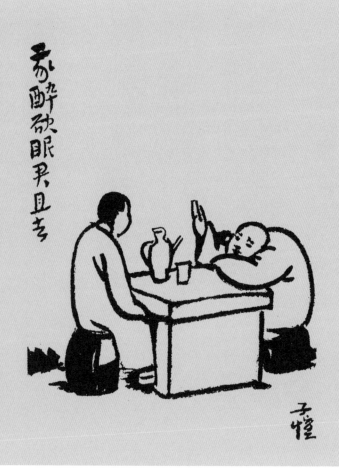

畫題中的詩句，取自李白《山中與幽人對酌》。全詩如下：

兩人對酌山花開，一杯一杯復一杯。
我醉欲眠君且去，明朝有意抱琴來。

一杯一杯復一杯，已經到了"三杯不記主人誰"的程度。
主人自己已經醉倒，感到昏昏欲睡，便毫不客氣地下逐
客令："君且去。"但他對這位酒伴又覺戀戀不捨，就
約他明天再來，準備跟他鼓瑟鼓琴，擊節吟唱取樂。所
以這樣的逐客令實是善意的。

父親的漫畫，除了受日本竹久夢二的影響之外，在國內
還受陳師曾的影響不淺。父親這幅畫，與陳師曾的同題
畫十分相似，想必是父親受陳師曾此畫的啟發而仿畫的。

（寶）

善意的逐客令

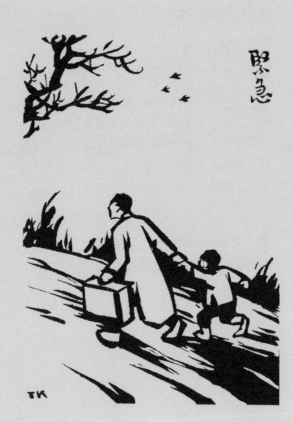

這幅畫作於抗日戰爭期間。題目《緊急》是指發出了緊急警報，說明敵機已經飛臨上空。爸爸牽着小女兒奔跑。爸爸心裡急，跨步大，小女兒有點跟不上。媽媽呢？她拿着包裹、背着弟弟走不快，拖拖拉拉跟在後面。

緊急警報聲音嗚咽，很可怕，把小鳥兒也嚇得飛向樹林躲藏。

這種境況，我有過切身的體驗。

（寶）

逃警報

| 責任編輯 | 陳麗菲　羅冰英　李斌 |
| --- | --- |
| 封面設計 | 吳冠曼 |
| 版式設計 | 鍾文君 |

| 書　　名 | 爸爸的畫❶ |
| --- | --- |
| 繪　　畫 | 豐子愷 |
| 著　　者 | 豐陳寶　豐一吟 |
| 出　　版 | 三聯書店（香港）有限公司 |
| | 香港北角英皇道 499 號北角工業大廈 20 樓 |
| | Joint Publishing (H.K.) Co., Ltd. |
| | 20/F., North Point Industrial Building, |
| | 499 King's Road, North Point, Hong Kong |
| 香港發行 | 香港聯合書刊物流有限公司 |
| | 香港新界荃灣德士古道 220-248 號 16 樓 |
| 印　　刷 | 美雅印刷製本有限公司 |
| | 香港九龍觀塘榮業街 6 號 4 樓 A 室 |
| 版　　次 | 2012 年 2 月香港第一版第一次印刷 |
| | 2021 年 4 月香港第二版第一次印刷 |
| 規　　格 | 大 32 開（140 × 184 mm）288 面 |
| 國際書號 | ISBN 978-962-04-4796-9（套裝） |

© 2012, 2021 Joint Publishing (H.K.) Co., Ltd.

Published & Printed in Hong Kong